プロパガンダ・ポスターにみる日本の戦争

135枚が映し出す真実

田島奈都子 ━━━━◆ 編著

勉誠出版

目次

はじめに 4
凡例 12

第1章 募兵 …… 13
column 1 人気図柄 …… 21

第2章 戦時体制の強化 …… 25
column 2 プロパガンダ・ポスターと美術界——画家と図案家 …… 34

第3章 労働力の確保 …… 41
column 3 繰り返される懸賞募集とその光と影 …… 50

第4章 女性と子供 …… 53
column 4 航空兵物語 …… 59

第5章 戦費調達のための貯蓄 …… 63
column 5 プロパガンダ・ポスターにおけるデザイン——翻案と写真 …… 75

第6章 節約と供出 …81
column 6 スクラップ・ブックより …93

第7章 戦時期の長野県 …97
column 7 学童疎開 …119

第8章 傷兵・遺家族 …121
column 8 洗脳化計画 ── 繰り返される報道と図案利用 …130
column 9 ポスターの末路 …134

作家解説 …136
主要参考文献 …141
関連年表 …143
作品リスト …150
阿智村寄託ポスター（複製品）貸付のご案内 …159

はじめに

1 一三五枚の戦争ポスター

長野県南部に位置する阿智村は、面積約二一四km²、人口約六五〇〇人の典型的な信州の村である。村内にある昼神温泉は古くから美人の湯として知られ、高速道路を使うと東京から三時間、名古屋からは二時間程度で行ける便利さから、近年は年間を通して観光客が絶えることがない。特に昨今は、高原に寝転んで満天の星空を眺めるツアーが人気を博し、都市部に住む人々の間でブームとなっている。

このように、現在の阿智村は観光業を村の主たる産業として潤っているものの、戦前期の同地とその周辺は完全な農村であり、しかも貧農世帯が圧倒的多数を占める貧しい土地であった。このため、彼らの中には当時〝新天地〟と謳われた満洲（現 中国東北部）への移民を決断する者も多く、それが戦中・戦後の満洲の悲劇や混乱につながったことは、今日では〝知る人ぞ知る事実〟となっている。

ところで、阿智村には満洲移民と並んで、もう一つの知る人ぞ知る事実がある。それは戦時期に、日本政府や軍、およびその外郭団体等の公的機関が製作した一二一種、一三五枚の戦争関連ポスターが村内に現存していることである。これらの国策遂行を目的としたプロパガンダ・ポスターは、いずれも戦時期に国や軍から長野県へ、そして長野県から阿智村の前身に当たる会地村へ〝掲出すべきもの〟として配布され、実際に村内に掲出されたものであり、その様子は「長野県下伊那郡　会地村役場」昭和13年10月31日受付印が押されて いるものや（参考図版1）、画鋲跡の残るものが含まれていることからも裏付けられる。大判で厚手の洋紙が貴重品であった当時、裏面が無地のポスターは、掲出期間終了後に別の内容を告知するポスターとして再利用されたり、小包用の包装紙として転用されることを常とし、そのままの姿で残されている作品は意外に少ない。特に、戦時期は物資が不足していた関係からその傾向が強く、そうした状況下に一三五枚ものポスターが残るようなことは、偶然ではは起き得ない。

2 会地村村長・原弘平氏の存在と受け継がれた〝遺産〟

阿智村に戦時期の日本製プロパガンダ・ポスターが現存している理由は、一九三七〜四五年にかけて会地村の村長を務めた原弘平氏（一八九一〜一九五〇年）（参考図版2）が自ら収集し、自宅で保管していたことによる。掲出期間が終了したとはいえ、貴重なポスターを自宅に持ち帰ったのは、彼が役場の長という立場にあったことと決して無関係ではない。なぜなら、現存するポスターの制作年は、彼の村長とし

参考図版1　ポスターの受付印部分

参考図版2　ポスターを収集した原弘平氏（左）

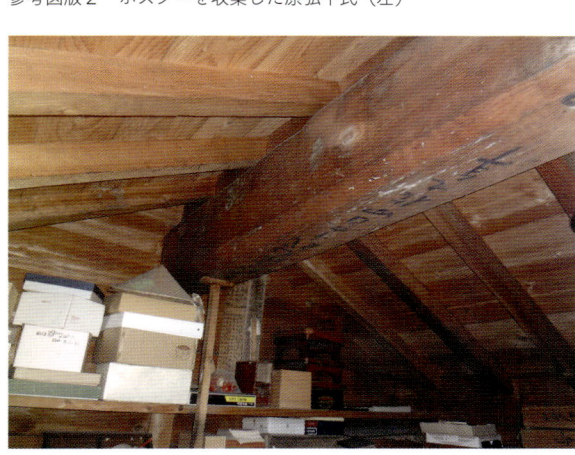

参考図版3　ポスターが隠されていた土蔵の天井の梁

ての在職期間とほぼ完全に符合しており、ここからは彼にとってのポスターが、自分と村の"歩み"であったことが窺い知れる。

終戦後、戦時期に製作されたプロパガンダ・ポスターに対しては、GHQの追求を恐れてすぐさま焼却命令が下されていた作品も、これを機に関係者によって秘密裏に処分されたものと思われる。しかし、彼はそれを実行せず、その時まで手元にあったポスターの一部については、油紙で包んでその後も自宅土蔵の天井の梁の裏に隠し続けた（参考図版3）。戦時中、自らの長男を筆頭に、多くの村民を満洲に送り出し、帰らぬ人とさせてしまった彼にとって、戦時期のポスターは、収集した当時こそ自分と村の歩みであったものの、終戦後は完全にかつての輝きを失い、"負の遺産"と化したものと思われる。しかし、そうでありながらも彼がその一部を保管し、生き残った三男・好文氏に対して「平和な時が来たら、後世の人にポスターのことを伝えなさい」と述べた背景には、それを戦争で亡くなった人の"形見"として守ることを自らの責務とし、将来の"戒め"や"無言の語り部"とすることを望んだからに他ならない。

3　プロパガンダ・ポスターとは何か

ところで、本書の書名は『プロパガンダ・ポスターにみる日本の戦争』であり、冒頭よりこの言葉をたびたび用いているが、本文に入る前に、ここでこの言葉の意味と本書における定義について説明しておきたい。

まず、本書でたびたび登場する"プロパガンダ"の意味であるが、これを日本語に翻訳すると"宣伝"になる。現在、宣伝と広告は、言葉としてそれほど厳密に使い分けがなされておらず、"宣伝広告"とか"広告宣伝"と、一括で表されることも多い。しかし、『新社会学辞典』（有斐閣、一九九三年）によると、広告とは「消費者に商品・サービスの需要を喚起し、購入を促し、商品・サービスの理解の増大を図ることを目的に、消費者に向かって行われる商業的なコミュニケーション活動」であり、宣伝とは「立場や見解の対立する問題に関して、言葉やその他のシンボルを駆使して個人あるいは集団の態度と意見に影響を与え、意図した方向に彼らの態度や意見を変化させ、さらには行動を誘うことを目的とした、慎重に計画された説得コミュ

ニケーション活動」とされ、明らかに区別されている。よりわかりやすく述べるならば、広告は商業活動や宗教活動と結びついて〝商業広告（＝コマーシャル）〟と呼ばれ、宣伝は政治や宗教活動と結びついて〝政治（もしくは宗教）宣伝（＝プロパガンダ）〟と呼ばれるのである。

次に、本書における〝プロパガンダ・ポスター〟の定義であるが、一言で述べれば政治宣伝を目的として製作されたポスターであり、具体的には時の帝国政府や軍を筆頭に、その外郭団体などの公的機関を依頼主として製作された、物資の節約及び供出を呼びかけるものや、応徴・出征、国債の購入やさらなる貯金を促すもの、戦意高揚や銃後の備えを唱えるものや、前線にいる兵士や残された家族に対する敬意を説くもの、軍事的な各種記念日を祝うもの等がこれに該当する。ただし、戦時期には民間の企業や団体が製作したポスターにも、戦意高揚的な内容や表現が見られることから、それがプロパガンダ・ポスターか否かは、ポスターの依頼主ではなく、その意味内容や目的に照らし合わせて判断すべきと思われる。また、対象とすべきポスターの製作時期は、おおむね一九三一年九月十八日の満洲事変勃発以降、一九四五年八月十五日の終戦までの十五年戦争期としたい。

4 コレクションの目覚め

翻って、こうして秘匿され、父から生き残った息子へ託されたプロパガンダ・ポスターではあったが、その存在が改めて関係者によって認識されるまでには、二十年の歳月を要した。

終戦から五十年の節目を迎えた一九九五年、阿智村では平和祈念誌『平和への道』を編纂することとなり、その折に父親の家を受け継いだ弘平氏の三男・好文氏が自宅土蔵のポスターの存在を思い出し、自分の子供たちに見せたのである。父が集め、息子に託されたプロパガンダ・ポスターは、かなりほこりを被っていたものの、保存状態はそれほど悪くはなく、収集した本人は遥か以前に他界していたものの、こうして同家の息子、つまり弘平氏からすると孫に受け継がれることになったのである。

その後、このコレクションは一九九七年に刊行された『平和への道』の巻頭に三十九点が掲載されたほか、実作品が数回外部で公開され、特に二〇〇八年に阿智村から遠く離れたナガサキピースミュージアムで開催された「一億一心総動員！　戦時ポスターから見るくらしと戦争」は、三十点が一堂に公開される初の機会となった。しかしそれ以降、このコレクションが積極的に外部で公開されることは、長野県内においてもほとんどなく、二〇一一年に地元テレビ局が取り上げるまでは、文字どおり〝知る人ぞ知る存在〟であり続けた。

二〇一一年八月十五日から十九日まで、日本テレビ放送網系列に属するテレビ信州は、戦時ポスターを題材にしたニュース特集を放送し、同年十二月二十四日には、「135枚の証言」と題された六十分のドキュメンタリー番組を放映した（**参考図版4**）。内容は当時原家で見つかっていた一三五点のプロパガンダ・ポスターを中心に、戦時期の長野県の歴史について掘り下げたもので、筆者もこの企画には同年二月に阿智村に出向いてポスターの閲覧調査を行った経験から、情報提供や取材を通して初期段階から関わっていた。

筆者が初めて阿智村を訪問した頃には、すでにポスターは保存・管理の関係上、原家の土蔵から阿智村役場に移され、寄託を前提とした段階的なクリーニングや裏打ち作業が進められていた。しかし、作者や年代に関する情報収集は未着手で、それらについては閲覧調査の結

↑参考図版4　テレビ信州「135枚の証言」（2011年12月24日放映）のための撮影風景
（体育館にポスターを並べたところ）（テレビ信州「135枚の証言」より）

←参考図版5　ポスターの年代調査のために国立国会図書館でマイクロフィルムを閲覧する筆者（テレビ信州「135枚の証言」より）

5 放送の反響とコレクションの活用

戦時期の日本製プロパガンダ・ポスターを題材としたニュース特集は、多くの視聴者にとって、この種のポスターを初めてまとめて見る機会であったことに加え、その放映が終戦記念日の八月十五日と重なったことから、予想以上に反響が大きかった。特に、同年八月十一～三十一日の『信濃毎日新聞』朝刊において、同時並行的に「戦時ポスターは語る　阿智村コレクションから」（参考図版6）の連載が八回にわたって行われたことから、「地元で作品が保存されているのであれば、是非とも実物を見たい」という声が市民からも寄せられ、阿智村でも急遽その年の夏、図書館内で一部の作品を公開した。

一方、長野県立歴史館も県内の眠れるコレクションに対しては高い関心を示し、テレビ信州の番組製作が本格的に開始されて以降、自館における展覧会の開催を模索し、結果的にそれは二〇一二年七月二十八日～九月二日に「戦争と宣伝　阿智村ポスターが語る」として実現した（参考図版7）。残念ながら、同展には原家より正式に阿智村に寄託されたプロパガンダ・ポスターの実物七十二点を中心に、同時代の新聞、雑誌、パンフレット等も一緒に展示され（参考

果報告としてこちらから阿智村に提供し、テレビ番組の中では裏付けのために行われる調査手法の一端も紹介された（参考図版5）。

図版8)、また、来館者には当時の時代状況をわかりやすく解説した、八ページの棒目録を兼ねた簡単なパンフレットが配布されたことから、好評のうちに閉会となった。

長野県立歴史館における展覧会が終了してから一ヶ月後の二〇一二年十月には、前年冬にテレビ信州で放映されたドキュメンタリー番組

→参考図版6 『信濃毎日新聞』2011年8月11日朝刊「戦時ポスターは語る 阿智村コレクションから」

↑参考図版8 「戦争と宣伝 阿智村ポスターが語る」の会場風景
（長野県立歴史館提供）

→参考図版7 長野県立歴史館で開催された「戦争と宣伝 阿智村ポスターが語る」（会期：2012年7月28日〜9月2日）チラシ（長野県立歴史館提供）

6 阿智村コレクションの概要

さて、改めて本書で取り上げる阿智村コレクションであるが、これは先ほどから述べているように、戦時期に帝国政府や軍、およびその外郭団体等の公的機関が製作した一二二種、一三五枚のプロパガンダ・ポスターによって構成されている一大コレクションの総称である。作品の制作年は、収集した原弘平氏が会地村の村長に在職した一九三七～四五年とおおむね重なっている。

次に、各ポスターの依頼主や製作目的に着目して分類し、多い順に挙げてみると、最多は戦時債券の発売や貯蓄奨励を唱えるものの五十四種となり、以下は傷兵保護や遺家族に関するもの十七種、地元長野県に関するもの十六種、金属回収に関するもの十一種、労働力の確保に関するもの十種、募兵に関するもの九種となる。

プロパガンダ・ポスターとして最もイメージしやすい募兵が最少となり、逆に戦時募債や貯蓄奨励がコレクション全体の約四〇％を占めて最多となることは、少々奇異に思えるかもしれない。しかし戦前期の日本の場合、男性は満二十歳になると徴兵検査を受け、甲種合格者のほとんどが、どこかの段階で入隊する徴兵制が敷かれていた関係から、毎年秋に定期採用のための募兵ポスターを製作していた海軍省を除けば、そもそもこの種の募兵のためのポスターは恒常的には製作されていなかった。従って、戦時債券の発売告知が圧倒的に多く、現存するものだけでも一二〇種以上に及ぶ。つまり、阿智村コレクションに見られる募兵が少なく戦時債券が多い現象は、当時のプロパガンダ・ポスターの製作状況を反映したものであり、特殊なものではない。

一方、戦争続行のためには莫大な資金が必要であり、政府は一九三七年十一月に"支那事変ノ国債"を発売して以降、戦費調達のための新たな戦時債券をほぼ二ヶ月おきに発売し、そのたび毎にポスターを複数種製作した。このため、日本製プロパガンダ・ポスターの中では戦時債券の発売告知が圧倒的に多く、現存するものだけでも一二〇種以上に及ぶ。つまり、阿智村コレクションに見られる募兵が少なく戦時債券が多い現象は、当時のプロパガンダ・ポスターの製作状況を反映したものであり、特殊なものではない。

ところで、同コレクションには忘れてはならない特徴が二つある。第一に挙げられるのは、地元長野県に関するポスターが十六種含まれている点である。地元のものが地元に残っていることは、当然と思われるかも知れない。しかし、狭い範囲のために製作されたポスターは、全国区のものと比べて製作枚数が極端に少なく、同じ確率で残ったとしても、実際に現存する枚数は自ずと少なくなる。ましてや、地方で製作されたポスターは、残念ながらデザイン的に垢抜けない傾向が強

「135枚の証言」が、三十分番組に再編集されてはいたものの、日本テレビ放送網系列において「NNNドキュメント'12 135枚の証言」として全国放送されることになった。そしてその結果、これを機会にこの阿智村コレクションは、文字どおり知る人ぞ知る存在から"全国区"なものとなり、以降は各方面から作品に対する問い合わせや、貸し出し依頼が阿智村に寄せられるようになった。

そこで阿智村は、作品のこれ以上の劣化を阻止しつつ、同時に貴重な作品の鑑賞機会を担保することを目的として、寄託されたプロパガンダ・ポスターの実物大複製を製作し、一点ずつ額装された「阿智村コレクション」は、二〇一一年度から全国の希望者に貸し出されることになり、二〇一五年夏までに各地で開催された展覧会の件数は二十五件にのぼっている。

く、掲出期間終了後すぐの処分は免れたとしても、好事家の間でも収集対象とは見なされず、時間経過の中で失われてしまうことが多い。

けれども、地元縁のプロパガンダ・ポスターほど、当時の同地の実情を物語るものはなく、阿智村コレクションに含まれている生糸、羊毛、林業、農業関連のポスターは、長野県内の産業構造を如実に示し、松本師団が製作したポスターは、軍都として栄えた県南の松本市と、同じく県南に位置し、その勢力下にあった阿智村の前身に当たる、旧会地村の関係が窺われるだけに興味深い。

第二に挙げられるのが、収集経緯が明らかで、基本的な所有者を変更していない点である。一般的に、コレクションの価値を判定する際には、その質や量、つまり各作品の保存状態や全体の点数が、経済的価値と並んで重要視される。しかし、実はそれと同時に、コレクションの形成過程や、所有者の変遷も大切な判定材料となる。プロパガンダ・ポスターに限らず、国内にはポスターを自館の収蔵作品の柱の一つと見なし、積極的に収集活動を行った結果、阿智村コレクションのように、作品が製作から時間をおかずに収集され、その所有が一族三代に渡って、七十年間継承されてきた例は非常に少ない。

しかし、そのほとんどはポスターが実際に製作された時代よりも、かなり後になってから、様々な機関や個人を通して作品を購入したり、寄贈を受けたりしながら段階的に形成されたものであり、阿智村コレクションよりも数量的に多いポスター・コレクションがいくつも存在している。

従って、この特徴は大きな評価点となるのである。

ちなみに、一二一種、一三五枚といった具合に、阿智村コレクションのポスターにおいて、種類と枚数の間に乖離がある理由は、同じ図柄のポスターが二枚あるものが十四組あるためである。小さな村に同じポスターが複数枚現存、要するに、その前提として配布されたことは、意外に感じられるかも知れない。しかし、ポスターの製作や掲出に複数の機関が関わっている場合は、それぞれから送付されることもあり、結果的に受け取った先で二枚あるものの多くは、戦時債券の発売に関するものであるが、この場合、債券を発売・管理するのは大蔵省であるものの、それを実際に販売するのは通信省管轄の郵便局となる。各機関とも自分の持ち分のポスターを、独自のルートやリストを用いて送付したのであろう。けれども、結果的には行き着く先は同じになってしまい、それが現存したのである。

7 プロパガンダ・ポスターの存在価値と本書刊行の意義

本書は現在阿智村に寄託されている一二一種、一三五枚の、戦時期の日本製プロパガンダ・ポスターの一大コレクションを紹介するものであり、以降の本文では具体的に作品を取り上げながら、当時の時代状況と合わせて適宜解説を加えている。

"広告は時代を映す鏡"としばしば評されるが、その代表格であるポスターは、まさしく"時代の証言者"となりえる存在である。特に、戦前期の日本におけるポスターは、その大判多色の特性が視覚的に優れているだけではなく、印刷という複製技術をもって大量に製作・流布されたことから、絶大な周知効果を持っていた。つまり、当時のポスターは、今日以上にマス・メディアとしての機能と価値を持ち合わせていたのである。しかも、阿智村コレクションに代表されるプロパガンダ・ポスターは、詳しくは後述するものの、その図柄が絵葉書やパンフレット、雑誌の裏表紙や扉、煙草のパッケージやマッチラベル

等に転用されることも多く、それは視覚メディアの中心に位置すると共に、多様な展開を遂げることによって国民の間により広く、より深く浸透し、戦時体制の強化と継続を強力に推し進めたのである。

本書で紹介する作品が訴える内容やその表現には、現在の価値観からすれば眉をひそめたくなるようなものや、不適切に映るものも多いであろう。と同時に、これらの中には色遣いが明るく、デザイン的にもユーモラスなものや垢ぬけた作品が含まれ、一見すると戦時期の暗く閉塞した厳しい時代に製作されたとは思えないかもしれない。しかし、それらはいずれも国策遂行を目的に製作されたプロパガンダ・ポスターであり、役所、学校、郵便局、駅等、人々が集う目立つ場所に掲げられ、当時の日本国民は旧会地村に限らず、それらを恒常的かつ反復的に眺めることで、記されている内容を"真実"と受け止め、"正義"だと信じ込まされてきたのである。

先の戦争が総括しきれていない日本にとって、当時の時代状況を雄弁に語ってしまうプロパガンダ・ポスターは、帝国政府が国民をいかに欺き、洗脳したかを露呈することになるだけに、未だに扱いの難しい存在である。また、本書で紹介する阿智村コレクションは全部で一二種、一三五枚しかなく、それらは一九三一年の満洲事変勃発以降一九四五年の終戦までの、いわゆる十五年戦争期に製作された全体数からすればごくわずかに過ぎず、これらをもって当時の社会の全容を説明し、理解することも不可能であることも十分承知している。しかし戦時期の一般国民が何を知り、何を信じこまされていたかを、同時代の生史料であるポスターを概観することによって明らかにしようとする本書の刊行は、それなりに意義があるものと思われる。なぜなら、なぜ日本人が十五年もの長きにわたって戦時体制下で暮らしていけた

のか、時代を経るに従って戦局が悪化し、大量の犠牲者を出しながらも、なぜ国民は戦争続行を容認し続けたのか、政府は原子爆弾が投下されるまで、なぜ戦争をやめられなかったのか、そして終戦に際して、政府や軍の中枢にいた人物が、なぜあれほど多く自決の道を選んだのかの答えの一端が、これらのポスターからも窺い知れるからである。戦争責任を軍部と一部の政治家や官僚による暴走の結果とし、国民と等しく戦争の犠牲者であるように装ってきた戦後の為政者にとって、戦時体制下の国民思想の形成と、その啓蒙強化の一翼を担った戦時期のプロパガンダ・ポスターの依頼主が、実は自らであったことは覆い隠したい真実であり、そのようなことを雄弁に語ってしまうポスターは、厄介な存在であろう。しかし、悲惨な戦争の実体験者が少なくなってきている一方で、戦争の抑止は武力によってのみ実現可能であるとする考え方が台頭してきている今日こそ、このようなポスターは"時代の証言者"として表舞台に積極的に登壇させるべきであると思われる。そして現代に生きるわれわれは、それらを直視することで過去と向き合い、そこに表されている事象について改めて検証・考察したうえで、今後の進むべき道を決定すべきではないかと考える。本書がその一助になれば幸いである。

付記　本書の刊行に至る調査研究に関しては、ポーラ美術振興財団から研究助成金（採択テーマ：平成22年度研究助成「もう一つの戦争画——日本製プロパガンダ・ポスターの基礎的実態調査研究——」）を得ています。この場をお借りして厚く御礼申し上げます。

凡例

●本書は、個人蔵（長野県阿智村寄託管理）の一三五枚のポスターをもとに構成したものである。

●図版キャプションにとくに所蔵記載が無いものは、個人蔵（長野県阿智村寄託管理）のポスターであることを示す。

●日本製ポスターの多くは固有名詞を持たないが、個体識別を行う必要性から、本書においては画面上に最も大きく記されている文字や意味内容を考慮して、作品に題名を付けることにした。ただし、同じ名称や目的を持つ作品が複数存在することから、標語があるものについては、タイトルの後にダーシ「─」を示し、一方、標語がないものについては、タイトルの後の丸括弧（　）に、表現された内容の説明を加えることで、個体識別を図ることにした。

●作品に関する文字表記に関しては、旧漢字は新漢字に改め、旧仮名遣いはそのままとした。

●本文には、差別語、差別的なニュアンスのある用語が含まれ、これらは現代においては、不適切な表現とされる。ただし、歴史的、時代的背景を反映させて記述したい意図から、これらについては作品に則り、あえて用いることにした。

●作品の作者については可能な限り調査し、著作権処理を行ったが、不明なものもある。関係者がいらっしゃった場合はご一報を頂きたい。

第1章

募兵

　戦時期のプロパガンダ・ポスターとして最も連想しやすいのは、募兵を目的としたものと思われる。しかし、陸軍省は徴兵検査の実施と兵役によって人材を確保し、海軍省は毎年秋に定期採用を行っていたため、両省とも1931年の満洲事変を契機とする十五年戦争の開戦までは、積極的な募兵活動を行ってこなかった。

　ところが、37年の日中戦争の開戦によって戦争が本格化すると、両省共新たな兵力を欲し、39年以降は募兵のためのポスター製作を頻発化させた。特に、航空兵は拡大する戦域や攻撃の多用性確保の観点から重要視され、両省間で人材の獲得合戦が繰り広げられた。また、兵士不足を解消する目的で募兵年齢が上下に拡大され、この措置が学徒出陣や有為な若者の志願を促す結果を招いた。

募兵

1 海軍航空幹部募集
海軍省 1938年

海軍志願兵の募集は毎年秋に実施され、遅くとも一九二五年以降は専用のポスターが製作されたことが判明している。ただし、ポスター上に"航空兵"の文言が記されるようになったのは二九年からであり、航空兵関連のポスターがそこから独立し、単独でも誂えられるようになるのは三七年からとなる。《海軍航空幹部募集》（図1）は三八年の作品であるが、海軍航空幹部の募集自体は少年航空兵と共に、三七年から募集が開始された。

2 海軍志願兵募集
海軍省　1941年

1 募兵

3　海軍甲種飛行予科練習生募集
海軍省　1942年

《海軍甲種飛行予科練習生募集》（図3）が募集しているのは、一九四二年十月一日付で入隊する練習生である。

応募資格は一九二二年十二月三日〜二六年十二月二日に出生した十八歳以上の者で、身体検査に関しては身長一五七㎝、体重四九㎏、胸囲七九㎝、胸郭横張六㎝とも二八㎏、視力左右とも一・二、片手懸垂五秒以上が条件とされた。加えて、学歴は不問とされていたものの、実際には旧制中学校三年生修了程度の学力が求められ、数学、理科学、国漢文、英語、地理、歴史の学科試験も課されたことから、合格出来るのは文武に優れた者のみとなった。

当時は真珠湾攻撃やマレー海戦における、海軍航空隊の華々しい活躍ばかりが喧伝されていたため、それを意気に感じた有為な若者がこぞって応募した。ただし、彼らの多くは戦局が悪化の一途を辿る中で、当初計画されていた十分な訓練を受けることなく飛び立つことを余儀なくされ、命を落とすことになった。

《昭和二十一年度採用　海軍志願兵徴募》（図4）は、昭和二十一年度採用の海軍志願兵を募集するために製作されたものである。

ポスター上には申込期限等が記されていないが、当時の新聞を見てみると、一九四五年の六〜七月にかけて発表された募集広告と呼応しており、この頃に世に出されたものと推察される。時代状況を考慮するならば、ポスターまでは印刷したものの、採用活動は具体的に行われずに終戦を迎えたものと思われる。ただし、このポスターは比較的戦局を正確に把握していたとされいる海軍省でさえ、一九四六年以降も戦争の続行を考えていたことを示しており、始めてしまった戦争を終結させることが、いかに難しいかを物語っている。

戦時期においても、概して軍を依頼主とするポスターは多色で、大判の厚手の紙に印刷されていた。しかし、このポスターは判型も小さく、紙は非常に薄く、印刷も簡素である。物資の窮乏状態が窺われる一枚である。

4　昭和二十一年度採用　海軍志願兵徴募
海軍省　1945年

5　昭和十六年度　陸軍通信学校生徒募集（少年通信兵）

教育総監部　1940年

《昭和十六年度　陸軍通信学校生徒募集（少年通信兵）》（図5）と《昭和十六年　少年戦車兵募集》（図6）の依頼主である教育総監部とは、陸軍省が所轄する学校の運営を筆頭に、全部隊の教育全般を司る教育統轄機関である。同省においては専門分野別に兵士の教育がなされ、そのための兵学校が各地にあった。《昭和十六年度　陸軍通信学校生徒募集（少年通信兵）》や《昭和十六年　少年戦車兵募集》が製作された当時、通信兵学校は現在の神奈川県相模原市、少年戦車兵学校は千葉県千葉市稲毛区に所在したが、後に少年兵が増加したことで前者は東京都東村山市へ、後者は静岡県富士宮市へ移転した。

6 昭和十六年　少年戦車兵募集
教育総監部　1941年

蓖(ヒ)麻(マ)が無ければ飛行機は飛べぬ！

飛行機はガソリンだけでは飛べません。發動機やプロペラを完全に動かすために、さし油が要ります。そのさし油は**ヒマ**から採るのです。

ヒマは日本全國どこでも出來ます、だれにでも簡單に作れます。一坪の空地でも利用して**ヒマ**を作り、前線の飛行機へ送りませう。

大政翼贊會

7　蓖麻が無ければ飛行機は飛べぬ！
大政翼賛会　1943年

《蓖(ヒ)麻(マ)が無ければ飛行機は飛べぬ！》（図7）に記されている蓖麻とはヒマシ油のことであり、トウゴマの種子から採取する植物油である。油脂としては潤滑性に優れているため、初期には航空機用エンジンの潤滑油として、使用されることが多かった。しかし、酸化しやすく熱への安定性が不足していることから、世界的に見ると、第二次世界大戦の頃には航空機用潤滑油は鉱油系が主力となった。

戦域が広がったことで主力兵器が完全に飛行機に取って代わり、その動力となる燃料や潤滑油の生産は喫緊の課題となった。しかし、そもそも天然資源が乏しく、戦争の激化によって海外からの物資の調達が難しくなった日本は、国内生産出来るもので代用するしかなく、こうした中で生産が奨励されたのがトウゴマであった。

なお、戦争末期に新たに日本領となった現在のシンガポールやインドネシアにおいても蓖麻栽培は奨励され、別の作物の耕地や森林が蓖麻畑に強制的に転作させられたり、個人宅の庭での蓖麻栽培が義務づけられたりもした。

8　支那事変貯蓄債券
（日章旗と満洲五色旗をあしらった双葉）

大塚均　大蔵省、日本勧業銀行　1939年

戦時期の日本製プロパガンダ・ポスターを総覧していくと、そこには多用されているモティーフ、すなわち人気の図柄が存在していたことに気づく。具体的な例を挙げると、日本地図、国旗、桜、富士山、皇居、錦の御旗、金鵄、鳥居、軍人、軍馬、銃剣、弾丸、戦車、軍艦、航空機がこれに該当し、これらは大きく三つのグループに大別できる。

第一のグループに属するものは一九四〇年以降の《産毛報国》（本書114頁、図128）に描かれた日本地図、一九三九年の《支那事変貯蓄債券（日章旗と満洲五色旗をあしらった双葉）》（図8）に用いられている国旗、四二年の岸信男による《湧き立つ感謝　燃え立つ援護―君のため何かをしまん若桜散ってかひある命なりせば―》（本書62頁、図68）に見られる桜、そして四一年の《支那事変国債―求めよ国債銃

column

1

人気図柄

モティーフ（図柄）は〝象徴〟として繰り返し使用されることで、
プロパガンダ的色彩を色濃くし、見る者に対する訴求力を強めていった。

後の力―》（図9）に描かれた富士山であり、これらは日本を象徴するものとして、過去から現在に至るまで様々な場面で使用されている。

もっとも、これらはプロパガンダ・ポスターに限らず、戦前期に製作された観光ポスターにおいても多用され、今日でも同様のポスターやパンフレット、海外で開催されるジャパン・フェアーや友好条約締結の周年記念、交流年のシンボルマーク等にも、必ずどこかに存在する定番モティーフである。

国家を識別する上で、地図や国旗以上に確固としたものは存在しない。また、桜が国花であり、富士山が国の最高峰であり、共に他国に例を見ないものであれば、それらは容易に国家と結びついて同義となり、それが繰り返されれば、その認識はより強固なものとなる。今日的な視点からすると、桜や富士山は

9　支那事変国債
―求めよ国債銃後の力―

大蔵省、逓信省　1941年

多分に観光的に映るかも知れない。しかし、戦前期における桜は、一斉に散ることから潔い死を意味し、先に挙げた《湧き立つ感謝燃え立つ援護―君のため何かをしまん若桜散ってかひある命なりせば―》においては、真珠湾攻撃によって戦死した九軍神の一人である古野繁実少佐による辞世の句と桜が掛けられている。一方、富士山は霊峰として古来より崇められてきたことも忘れてはならない。

第二のグループに属するものは、一九四〇年の《支那事変貯蓄債券―奉祝 紀元二千六百年―》（図10）、皇居、金鵄、鳥居であり、これらは戦前期の主権者、つまり天皇に帰属するものである。いうまでもなく、皇居は天皇の居城であり、錦の御旗と金鵄は、《往け若人！ 北満の沃野へ!!》（本書106頁、図121）の右上にもあしらわれている。初代天皇の神武天皇と関係の深いものである。また、鳥居は国家のために殉じた英霊を祀る靖國神社を直接的に指し示す場合も多いが、それ以上に国家神道の象徴であり、これも天皇に通じる。第二のグループに属するものは、いずれも犯さざるべき神聖なものであり、精神性に富み、思想・信条とつながる。しかし、こうしたものは具体化や客観化になじまない分、文字どおり"象徴"として用いられることが多い。ただしそれゆえに、それらに対する畏敬の念を後ろ盾として、恣意的な使われ方もなされてきた。各々のモティーフは静謐

11 支那事変国債
（赤地に輪郭線で描かれた兵士の横顔）

大蔵省　1938年

10 支那事変貯蓄債券
―奉祝 紀元二千六百年―

大蔵省、日本勧業銀行　1940年

12 支那事変国債
（暮れゆく荒野を進む騎馬隊）

大蔵省　1938年

第三のグループに属するものは、一九三八年の《支那事変国債（赤地に輪郭線で描かれた兵士の横顔）》（図11）と、同年の《支那事変国債（暮れゆく荒野を進む騎馬隊）》（図12）に用いられている軍馬、四二年の《大東亜戦争国債―勝つ為だ一枚より二枚―》（図13）にシルエットで表された銃剣、

14 支那事変国債
―国債を買つて戦線へ弾丸を送りませう―

大蔵省、逓信省　1941年

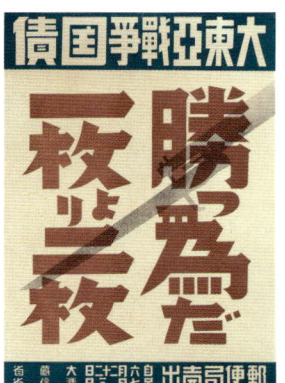

13 大東亜戦争国債
―勝つ為だ一枚より二枚―

大蔵省、逓信省　1942年

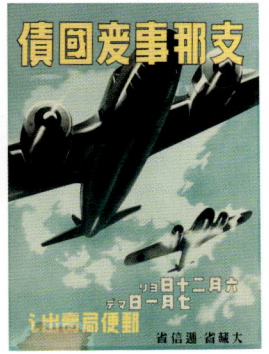

18　支那事変国債（爆弾を担ぐ航空兵）

大蔵省　1938年

15　第三回第四回貯蓄債券（戦車）

大蔵省、日本勧業銀行　1938年

16　支那事変国債―求めよ国債銃後の力―

大蔵省、逓信省　1941年

17　支那事変国債（東南アジア上空を飛ぶ飛行機）

大蔵省、逓信省　1941年

けられる。"攻撃"を司る人や兵器であるだけに、戦時期のモティーフとしては最もわかりやすく、このグループに属するものが一つでも画面上に存在していれば、それは間違いなくプロパガンダ・ポスターと見なして良いであろう。

このように、戦時期の日本製プロパガンダ・ポスターに多用されたモティーフは大きく三つに大別できるが、その使われ方はポスター一点につき一種、一つとは限らず、どちらかといえば複数種、複数個を組み合わせて画面が構成されることの方が多い。事実、一九三八年の《支那事変国債（爆弾を航空兵を担ぐ航空兵）》（図18）には爆弾と航空機が描かれ、同年の《支那事変国債（銃剣を手にする兵士）》（図19）の主題は国旗の翻る銃剣を手にする軍人であり、同年の《支那事変国債（日章旗の付いた三八銃と大雁塔）》（図20）も国旗の翻る銃剣を主題としている。また四〇年の《支那事変国債―戦線へ弾丸を！―》（図21）を見てみると、通常の国旗（日章旗）と共に旭日旗が地球を覆い、その上空を航空機が編隊飛行するのであるから、勇ましさはこの上ない。使用されるモティーフの数が多くなればなるほど、プロパガンダ的色彩は色濃くなり、

20 支那事変国債
（日章旗の付いた三八銃と大雁塔）

大蔵省　1938年

19 支那事変国債
（銃剣を手にする兵士）

大蔵省　1938年

四一年の《支那事変国債―国債を買つて戦線へ弾丸を送りませう―》（図14）における弾丸、三八年の佐藤鑑一による《第三回第四回貯蓄債券（戦車）》（図15）、《支那事変国債―求めよ国債銃後の力―》（図16）に用いられている戦車、四一年の《支那事変国債（東南アジア上空を飛ぶ飛行機》（図17）における航空機、軍艦であり、これらは全て武力行使を表している。従って、第二のグループとは真逆に、このグループに属するものは動的で熱く、それらが持つエネルギーは、全て敵に対して向

21 支那事変国債―戦線へ弾丸を！―

大蔵省　1940年

見る者に対する訴求力も強まった。

第2章 戦時体制の強化

　日中戦争の開戦から丸1年となる1938年7月、陸軍省は「支那事変勃発一周年」を挙行し、ラジオはこれに合わせて特別放送を組むことで〝勝てる戦争〞を演出した。また、政府は3月10日の陸軍記念日や5月27日の海軍記念日、及び1940年から9月28日（翌年から9月20日に変更）に制定された航空日の記念行事を、関係機関と共に大々的に行うことによって、戦争続行の機運醸成に努めた。

　しかしその実態は、1940年の定期の国勢調査とは別に、その前年に臨時国勢調査と称して、国民の消費活動の実態を改めて調査し、戦費の調達方法を再検討しなければならないほど、台所事情は苦しかった。

　政府は国民に対して都合の悪い事実を伏せ、〝勝利〞を目指して総動員体制で臨むことを求めた。全てを戦争に染め上げ、収斂させることで戦時体制は強化された。

特輯放送番組

自二月十一日 至二月十七日

國民精神總動員強調週間

十一日
- 紀元節奉祝の時間
- 國歌君が代
- 宮城遙拜
- 紀元節唱歌奉拜
- 愛國行進曲
- 講演 公爵 德川家達
- 講演 斎選 辻善之助
- 講演 伯爵 金子堅太郎
- 岩戸神樂實況（宮崎縣天岩戸神社境内より）
- 建國祭式典實況（靖國神社外苑より）
- ラヂオ聯曲
- 管絃樂 昭和讃頌（大合唱付）指揮 山田耕筰

十二日
- 國歌君が代
- 宮城遙拜
- 講演 伯爵 荒木貞夫
- 吹奏樂 陸軍々樂隊
- 物語傳記 德川夢聲

十三日
- 國歌君が代
- 宮城遙拜
- 講演 海軍大將 安保清種
- 琵琶 輝錦凌
- ラヂオドラマ 新派新劇合同

十四日
- 國歌君が代
- 宮城遙拜
- 講演 貴族院議員 伯爵 松平賴壽
- 謠曲 櫻間金太郎
- 講談 小金井蘆州

十五日
- 國歌君が代
- 宮城遙拜
- 講演 京都帝大總長 濱田耕作
- 音樂 町田嘉章
- 浪花節 東家樂燕

十六日
- 國歌君が代
- 宮城遙拜
- 講演 内閣参議 男爵 郷誠之助
- 朗誦 眞子西洲
- 物語 村田みね子
- ラヂオ風景 新劇連中

十七日
- 國歌君が代
- 宮城遙拜
- 講演 衆議院議長 小山松壽
- 吹奏樂 海軍々樂隊
- 長唄 吉住小桃次

尚朝の修養の時間　毎日午前十時半より　講演　神武天皇の御偉業　文學博士 山本信哉　現代教育の權威者による非常時家庭講座

日本放送協会

22　特輯放送番組　國民精神総動員強調週間
日本放送協会　1938年

一九三七年七月七日に勃発した日中戦争は、当時は支那事変と呼ばれていた。

(図23)は、その一周年を記念するためのもので、二万枚が印刷され、関係官庁をはじめ、依頼主である国民精神総動員中央聯盟の加盟団体宛に送付された。各地ではこれに合わせた式典も挙行され、東京では日比谷公会堂において首相、陸軍大臣、海軍大臣、東京市長が列席する大講演会が催された。

23　七月七日は支那事変勃発一周年
片岡嘉量　国民精神総動員中央聯盟　1938年

24　三月十日（陸軍記念日）
陸軍省情報部　陸軍省　1940年

《三月十日（陸軍記念日）》（図24）は一九四〇年の陸軍記念日に際して、陸軍省情報部が考案したものであり、四万枚が印刷され、第一線の戦地、軍関係機関、満洲国、各種団体、学校、会社等に送付された。

毎年行われた陸軍記念日の中でも、五年ごとの節目に当たる年は、記念日制定の由来になった一九〇五年の日露戦争の勝利を回顧する色彩が強まると同時に、三一年の満洲事変以降は、直近の戦果を強調したり、現今の日本と満蒙の関係に対する意識づけが、改めてなされる傾向が見られた。事実、本作でも前景の兵士は、当時の新聞によると「思ひ出も懐かしい日露戦役当時の華やかなしかも凜々しい」制服姿で描かれ、後景に居並ぶのは三九年五月のノモンハン事件でも活躍した「今事変に飛翔する"陸鷲"と撃走する"猛牛"タンク」である、とのことである

自らの新旧の活躍を、後景と前景、モノクロとカラー、写真と絵筆といった具合に、対比させながら一つの画面に盛り込んだこのポスターからは、陸軍省の陸軍記念日に対する強い思いが感じられる。ただし、実際の戦場においては、兵器や重火器が大量投入される近代戦が繰り広げられており、そうした時代に日露戦争の様子を前面に打ち出した作品を世に出した同省の感覚には、正直、懐古趣味を通り越して時代錯誤の観が否めない。

25 　九月二十八日　航空日―空だ男のゆくところ―
大日本航空協会　1940年

26 国民心身鍛練運動─歩け泳げ　励め武道！ラヂオ体操！勤労作業！─
片岡嘉量　厚生省、文部省、国民精神総動員中央聯盟
1938年

　日中戦争の開戦から丸一年が経った一九三八年八月、厚生省は"国民心身鍛練運動"を実施した。《国民心身鍛練運動─歩け泳げ　励め武道！ラヂオ体操！勤労作業！─》（図26）と同時に編まれた『歩け・泳げ』には「近時国家の根基たる国民体力の低下が議論せらるゝに至った事は洵に深憂に耐えぬところである（中略）今日の急務は国民全般に体育運動に対する注意を喚起し、自分自身の心身を鍛練し、体力の向上せしめることが即ち国家に対する御奉公の道であり国民の義務である」と記されており、この運動の目的が、今日的な体力増強や健康増進とは大きく異なることは明らかである。要するに、戦争の続行とその先にある勝利を掴むための"歩け泳げ"だったのである。

2 戦時体制の強化

27 臨時国勢調査
昭和十四年八月一日
商店と物の調査

内務省統計局　1939年

《臨時国勢調査　昭和十四年八月一日　商店と物の調査》（図27）が呼びかけているのは、従来の国民を対象とした国政調査とは異なり、対象は商店や学校、病院、工場等の事業者であった。その目的は国民の衣食住に入用な物が一年間でどれくらいになるか、またそれらを取り扱う組織がどのようなものか、つまり国民の消費活動の実態を調査することにあった。

当時はすでに戦費調達のための戦時債券が販売され、半ば強制的な貯蓄の増額や貴金属の供出も始まっていた。このため、市中では今回の臨時国勢調査に対して、「税金査定に関係があるのでは」とか「配給制度に差し障りが生じるのでは」と心配する声が挙がり、内閣統計局と実際に調査を請け負う各自治体では、疑念払拭のための啓蒙普及活動にも力を注がなければならなかった。

28　昭和十五年　国勢調査　十月一日
内務省統計局　1940年

column 2

プロパガンダ・ポスターと美術界
―― 画家と図案家 ――

戦時期には画家も図案家も共にプロパガンダ・ポスターの
製作に積極的に携わり、戦時体制を支えた。

現在でこそ画家と図案家（＝グラフィック・デザイナー）は、明確に専門や職域が異なっている。しかし、戦前期の日本における両者は、画家として大成できなかった人物が図案家に転じたり、本業は画家であると自負しながらも、生活のために図案に従事する者が少なくなかった。このため、両者の棲み分けがある程度計られるようになった一九二〇年代半ば以降においても、巷の人気を博す女性を主題にした"美人画ポスター"については、美人画を得意とする画家が、また子供を主題とするポスターの場合は、絵本や児童雑誌の表紙で活躍する童画家がその原画を揮毫することが多く、一部の画家に関しては図案に積極的に携わる向きも見られた。

一方、画家と戦争といった場合、多くの人はいわゆる"戦争画"や"従軍画家"、戦時期に陸海軍が主催もしくは後援した各種"美術展"等を思い浮かべ、画家がプロパガンダ・ポスター用の原画を描いていたことは、商業ポスターの原画を揮毫していた以上に知られていない。なぜなら、戦時期に従軍画家として戦地へ赴き、戦争画を制作したことや、その作品が戦後に糾弾されることの多かった洋画家の藤田嗣治や宮本三郎にしても、彼ら

が戦争画と同時並行的にプロパガンダ・ポスター用の原画を描いていたことは、略歴の中でも触れられてこず、また、それらが"作品"として公開される機会も、これまでほとんどなかったからである。しかし実際には、後述するように多くの画家が、この種のポスター製作に関わっていたのである。そして彼らの作品は、大量に印刷され、全国に掲出されることによって、戦時体制を維持・強化した。

十五年戦争期における、画家によるプロパガンダ・ポスター製作の嚆矢の例としては、一九三三年の中村不折と和田三造による作品が挙げられる。しかし、画家が政府機関とより親密になり、それが一般の目にも見えるようになるのは、三七年の日中戦争開戦以降である。同年秋、政府は国民精神総動員運動を普及させる目的で三種のポスターを製作したが、その原画を描いたのは東西の日本画壇を代表する横山大観と竹内栖鳳であった。その経緯は、総動員運動を支持した両人が、その趣旨を具体化した力作を一点ずつ文部省に寄贈したいと申し入れ、それを意気に感じた同省がポスター化することを思いつき、実現の運びになったようである。結果的に大観は《国民精神総動員―天壌無窮―》（図29）と《国

民精神総動員―八紘一宇―》（図30）を、また栖鳳は《国民精神総動員―雄飛報国之秋―》（図31）を文部省に提出し、これらはそれぞれポスター化されると共に、三枚一組の絵葉書として三銭で販売され、大観の《天壌無窮》と栖鳳の《雄飛報国》に関しては、大塚巧藝社によって複製された巧藝画が、主要百貨店において一枚十二〜三十二円で販売された。大観と栖鳳は自作の寄贈を申し入れただけであり、それがポスター化されて全国に配布されたり、絵葉書や複製画として販売されることは、予期していなかったと思われる。しかし、一九三八年六月に従軍経験を持つ画家を中心として、大日本陸軍従軍画家協会が結成され、翌年に同会が陸軍美術協会に発展改組すると、陸軍省を中心に各省庁と外郭団体が依頼主となるポスター製作には、画家の起用が頻発化し、阿智村コレクションの中では同年の和田三造による《国を護つた傷兵護れ》（図32）と日名子実三による《軍人遺家族及傷痍軍人の扶助　漏さず守れ勇士の家を》（図33）、四〇年の中村研一による《護れ傷兵》（図34）と川端龍子による《護れ興亜の兵の家》（図35）がこれに該当する。その他、プロパガンダ・ポスター用の原画を手がけた画家を列挙すると、鶴田吾郎、安田靫彦、猪熊弦一郎、藤田嗣治、宮本三郎、小室翠雲、佐藤敬、伊原宇三郎、小磯良平等となり、彼らはいずれも日本画壇に名を残す巨匠ばかりである。

なお、作者と作品の内容や目的との関係を

29　国民精神総動員―天壌無窮―
横山大観　帝国政府　1937年

31　国民精神総動員―雄飛報国之秋―
竹内栖鳳　帝国政府　1937年

30　国民精神総動員―八紘一宇―
横山大観　帝国政府　1937年

34　護れ傷兵

中村研一　軍事保護院　1940年

35　護れ興亜の兵の家

川端龍子　軍事保護院　1940年
©Minami Kawabata & Ryuta Kawabata 2015/JAA1500155

32　国を護つた傷兵護れ

和田三造　傷兵保護院、文部省　1938年

33　軍人遺家族及傷痍軍人の扶助
漏さず守れ勇士の家を

日名子実三　長野県　1938年

見てみると、"精神論"や"思想性"が全面に押し出された作品の場合は日本画家が、"現実"を見せたい場合は洋画家が、その作者として採用される傾向が窺われる。ただし、全体としては圧倒的に洋画家が多く、かつ写実的な男性像が描ける人物が起用されていることにも気づく。このことは、当時製作されたポスターの主題として、軍人を筆頭とする力強い男性像が好まれ、積極的に描かれたこととも無縁ではない。そしてこの結果、この種のポスター用原画の担い手は、戦争画の作者として名を残した画家に集約され、それらは陸軍美術協会を筆頭に、同時期に当局の後援を受けて結成された団体の会員と大部分が重なっている。

ところで、ポスター用原画を専門的に描く存在として、すでに図案家が活躍して久しい一九三〇年代後半に、なぜ政府や軍部がプロパガンダ・ポスター用原画の作者として画家を迎えたかであるが、その最大の理由は、名の知られた彼らがポスターを手がけることに、高い広報効果があったからである。実際、先に挙げた画家たちは、当時も官展で入賞を重ねたり、自ら画派を率いてその中心人物として活躍したり、しかるべき公職に就いて

いた。

しかし、戦前期の日本における図案家は、実際にそのような経歴を持つ者がいたこともあって、"絵描き崩れ"と揶揄される職業であった。ただし、一九二〇年代半ばに入ると、図案家たちは自ら団体を結成して展覧会を開催したり、機関誌を発行する等、積極的に活動・発信することによってその存在感を高め、一方、広告製作者として彼らを需要する実業界も、彼らに対して一目置くようになっていった。そしてこの頃になると、人気と実力を兼ね備えた図案家の中には、自ら図案社を起こし、それなりに成功する者も現れたことから、彼らは自らを画家とは異なる、しかも画家と対等な存在であると自負するようになった。

特に、一九三〇年代に入ると、従来の民間企業に加えて、大口の依頼主としてポスターの製作に関心を示し、官公庁や軍がポスターの製作に関心を示し、大口の依頼主として図案家に接近し始めた。このため、彼らはこの状況を自らの存在を知らしめ、活躍の場を広げる千載一遇の好機と捉え、戦時という時代と真剣に向き合おうとした。実際、各省庁によるポスター用原画の懸賞募集が盛んになると、彼らは積極的にそれに応募し、入賞することによって、地方在住の若手図案家が、一夜にし

て活躍したり、自ら画派を率いてその中心人物として活躍していた

存在として、すでに図案家が活躍して久しい一九三〇年代後半に、なぜ政府や軍部がプロパガンダ・ポスター用原画の作者として画家を迎えたかであるが、その最大の理由は、名の知られた彼らがポスターを手がけることに、高い広報効果があったからである。実際、先に挙げた画家たちは、当時も官展で入賞を重ねたり、自ら画派を率いてその中心人物として活躍したり、しかるべき公職に就いて

りと、力量的にも名声的にも申し分ない存在にそのような経歴を持つ者がいたこともあって、"絵描き崩れ"と揶揄される職業であった。ただし、一九二〇年代半ばに入ると、図案家たちは自ら団体を結成して展覧会を開催したり、機関誌を発行する等、積極的に活動・発信することによってその存在感を高め、一方、広告製作者として彼らを需要する実業界も、彼らに対して一目置くようになっていった。そしてこの頃になると、人気と実力を兼ね備えた図案家の中には、自ら図案社を起こし、それなりに成功する者も現れたことから、彼らは自らを画家とは異なる、しかも画家と対等な存在であると自負するようになった。

こうして、画家たちは頻繁にプロパガンダ・ポスター用原画を手がけるようになり、かつ和田、龍子、藤田、中村等に至っては、後述するポスター用原画の懸賞募集において審査員をも務めており、画家とプロパガンダ・ポスターの関係は年を経るにつれてより深まった。また、当時の美術界と社会は、このような状況を時局に適合したあるべき姿であるとして称賛した。ただし、この風潮に対する図案家たちの反応は、ポスターこそ自らの最大の職域と考えていただけに冷ややかで、自らの作品の方が優れていると思っていた。現代でこそ、図案家は若者のあこがれの職業であり、その社会的認知や地位も高い。し

て全国区な存在になることも起こった。ただしだからこそ、有名画家にポスター用原画が直接発注される現象は、図案家からすれば、画家が経済的にも名声的にも大きな仕事をさらっていくように見え、彼らの心中は穏やかではなかった。当時の業界誌を見てみると、画家が手がけたことを理由として、その作品を公然と批判する記事が散見されるが、その理由にはこうした伏線があったのである。

もっとも、詳しくは後述するものの、一九三〇年代後半以降に見られるポスター用原画の懸賞募集の頻発化、すなわち各方面におけるポスターの需要の高まりは、図案家にとって望ましい状況ではあったものの、悩ましい点もあった。なぜなら、依頼主をうならせる新たな図案を毎回提供することは専門家であっても難しく、当時の懸賞募集の結果を見てみると、同じような作品が入賞・入選を果たしたり、その作者の顔ぶれが常態化する傾向が年々顕著になっていったからである。加えて、懸賞募集を経ない直接発注の作品には、新鮮味の感じられるものが減少していった。けれども、こうした停滞ムードが漂い出した一九三〇年代後半以降の図案界においても、個性を発揮出来た図案家がおり、ここに挙げる三作家はその代表格である。

一九三七年の《第一回貯蓄債券（東アジアの地図と飛行機）》（図36）の作者である岸秀雄は、日本の図案界の第一人者と目される杉浦非水の愛弟子であり、非水と同様にカルピス社の図案部嘱託として、同社のポスターや新聞広告の図案を長年担当してきた人物である。また、三九年の《お国の為めに金を政府に売りませう―金も総動員―》（図37）の作者である岸信男はその弟に当たり、この作品を製作した当時、彼らは兄弟で岸スリーブラザーズという、自営の図案社を東京で経営していた。残念ながら、秀雄は体調不良からこの分野でこれ以降、作品を発表することはなかった。しかし、信男は仕事の出来ない兄の分まで、戦時期に精力的に活動し、四〇年の《誉の家門に輝く記章》（本書126頁、図143）や《報国債

36 第一回貯蓄債券（東アジアの地図と飛行機）
岸秀雄　日本勧業銀行　1937年

37 お国の為めに金を政府に売りませう
―金も総動員―
岸信男　大蔵省、内務省　1939年

画家の戦争責任として糾弾の対象となって以降、彼らの中でプロパガンダ・ポスターに関わった事実だけは伏せておきたい、と思ったとしても不思議ではない。なぜなら、戦争画が展示された展覧会に何十万人もの来場者が集まったとしても、それは期間と場所が限定されたイベントでしかなく、それに引き換えプロパガンダ・ポスターは、簡単に万の単位で印刷され、全国津々浦々に配布されたことから、目にした人数は展覧会の来場者を遙かに凌駕し、その影響力には計り知れないものがあったと考えられるからである。つまり、そういう意味においては、画家がプロパガンダ・ポスターの製作に関わったことよりも戦争責任を論じる際に、戦争画を描いたことの方が、その点に想像が及べば、自ら告白する者が出なかったとしても、それは当然の帰結であろう。

ところが、それとは逆に図案家は、外地や海外で活動していた人物を除いて、誰もが戦時期にプロパガンダ・ポスターに関わった事実を自ら、それも半ば誇らしく語り、隠すことはなかった。図案家の場合、平時であっても仕事は基本的に依頼によって始まり、決められた条件の中でこなすことが求められる。

《進め長期建設へ 国民精神総動員》(図38)を手がけた片岡嘉量は、同年の《名誉の負傷に変らぬ感謝 銃後援護強化週間》(本書122頁、図138)や《貯蓄報国強調週間─貯蓄は身の為国の為─》(本書70頁、図75、図140)を担当しており、信男同様の多才な活動を見せた。

このように、戦時期には画家も図案家も、共にプロパガンダ・ポスターの製作に積極的に携わり、そのことによって戦時体制を支えてきたが、終戦後の彼らを取り巻く環境や、彼らの取った行動は大きく異なった。

まず、画家も図案家であるが、彼らは戦時期に自らが戦争画を描いていたことに対して、沈黙を守ったのと同じように、プロパガンダ・ポスター用の原画を描いたことについても、誰ひとりとして自らそのことを語らなかった。その理由は、画家である彼らにとってのポスター用原画とは、所詮 "余技" でしかなく、記録すべき活動でも作品ではないと考えていたからかもしれない。ただし、戦争画や従軍経験が、

38 進め長期建設へ 国民精神総動員
片岡嘉量 文部省、国民精神総動員中央聯盟
1938年

券(稲藁を抱える農婦)》(本書49頁、図48)、四二年の《湧き立つ感謝 燃え立つ援護─君のため何かをしまん若桜散ってかひある命なりせば─》(本書62頁、図68)等を次々と世に出した。これらの作品は、いずれも作風が異なっており、画面上にサインが残されていなければ、同一人物の作品とは思えない仕上がりを見せている。また、信男はポスター用原画の懸賞募集においても、たびたび入選を果たしているが、これらはいずれも独創的で、彼が非常に器用で優秀な図案家であったことを示している。

一方、現存する作品は一九三八~四十年に限定され、かつ略歴は不明ながら、三八年の

また、仕事や作品に対する評価は、それ自体の絶対的価値だけではなく、依頼主の社会的地位や契約額によって測られる面がある。このため、官尊民卑の甚だしかった戦前期の場合、官公庁や軍に関わる仕事は最も高い位に位置し、ましてや、それらが主催する懸賞募集において一等当選を果たしたり、それから直接仕事の依頼があったとなれば、これ以上に名誉なことはなく、戦後の図案界においてもこの価値観は引き続き堅持された。事実、先に紹介した岸兄弟は、二人とも戦後まもなくして病没していることから、戦時期の活動を自ら語る機会を得なかったものの、それ以外の人物を見てみると、戦時期に図案家として生きた人物はほぼ全て、当時のことを雄弁に語っている。

これまで述べてきたように、戦時期の画家と図案家は、共にプロパガンダ・ポスターの製作に従事した。しかし、戦後その事実を公にするか否か、またそのことをどのように自覚し、評価するかにおいて、両者は大きな違いを見せている。関わりに対して口をつぐみ続ける画家も、逆にそれを高らかに謳う図案家の態度も、現在の価値観に照らし合わすと、どちらも共感を得られるものではない。

そしてそうであるならば、現存する戦時期の日本製プロパガンダ・ポスターは、残念ながら製作された総量からすればごく一部に過ぎないものの、それらを発掘・調査することで、当時の彼らの活動を遡及し、改めてその実態を解明することが必要であるように思われる。製作に従事した本人たちが亡くなって久しい今日、過去に比べてその調査研究は、難しくなっている面もあるであろう。しかし、逆にしやすくなっている面もあるはずである。美術界全体が戦争と無縁ではなく、七、八〇年前には協力者として存在した事実に対して、今一度、関係者は目を向けるべきではないだろうか。

第3章

労働力の確保

　戦争の長期化と戦域の拡大は兵士不足を誘発し、政府と軍はこれを補うために青年・壮年期の男性を徴兵制度に則って全国から集め、戦地に次々に送り出した。しかし、これに伴って玉突き的に深刻化したのが、生産現場における労働力不足であった。

　武器や弾薬を生産する軍需工場も、その原材料の供給源となる炭鉱も、人手不足は顕著となり、海外から物資を調達しようにも、支払いに充てる外貨がなく、その原資を生む繊維産業も工員不足により停滞を余儀なくされていた。

　こうした状況の中、貴重な労働力と見なされるようになったのが女性であった。実際、当時のポスターを見てみると、工場で働く女性や農作業に従事する女性を主題としたものが散見される。戦時期の女性は家庭外においても、銃後を支えたのである。

39 労務動員―行け！銃後の戦線　重工業へ―

厚生省、財団法人職業協会　1940年代初め

開国以来、日本にとっての繊維産業は、外貨獲得の重要な手段であり、戦時下においてもその状況に変化はなかった。もっとも、その中心である生糸の価格は、第一次世界大戦直後から下落の一途を辿り、《労務動員―集レ　輸出繊維工業へ―》(図40) が製作された一九四〇年代初め頃は、かつてのような収益力はなく、世界的にも贅沢品の使用や販売が規制されるようになっていたことから、需要も落ち込む傾向を見せていた。けれども、日本にとって生糸以上に輸出競争力のある商品はなく、外貨の獲得を繊維産業に頼る傾向は、この時代にますます顕著となっていった。

40　労務動員―集レ　輸出繊維工業へ―
厚生省、財団法人職業協会　1940年代初め

3 労働力の確保

《青壮年国民登録》（図42）が示しているのは、一九四一年十月に厚生省が実施した、十六歳以上四十歳未満の男子で、職業能力申告手帳及び国民労務手帳を持たぬ者と、十六歳以上二十五歳未満の未婚の女子を対象とした登録制度であり、その目的は国民の職業能力を把握し、適切に配分することにあった。

もっとも、同省による労務動員は、三九年一月の「国民職業能力申告令」の制定に遡り、このときは戦時体制を支える最も重要な職業能力を持つ、十六歳以上五十歳未満の男子を限定的に登録した。しかし、翌年十月には十六歳以上二十五歳未満の未婚の女子を含む全労働人口を対象とする「国民労務手帳法」は制定から七ヶ月後となる十月、未婚の女子を含む全労働人口を対象とする今回の「青壮年国民登録」へと実質的に拡大された。なお、この「青壮年国民登録」の結果を受けて同年十一月に制定されたのが「国民勤労報国令」であり、その対象は従来の雇用労働者から一般国民へと広がり、十四歳以上四十歳未満の男子と十四歳以上二十五歳未満の未婚の女子は、"勤労報国隊"の隊員となることが求められた。こうして"国民皆労"は、法的にも精神的にも年々厳しさを増し、それはその後も続いた。

に拡大していった。ただし、この時点ではまだ女子と、同じ事業所内に勤務していても事務系職員は対象外とされていた。けれども、戦時体制を維持するための労働力の確保と再分配は、厚生省の思惑通りには進まず、「国民労務手帳法」は制定から七ヶ月後となる十月、未婚の女子を含む全労働人口を対象とする今回の「青壮年国民登録」へと実質的に拡大された。なお、この「青壮年国民登録」の結果を受けて同年十一月に制定されたのが「国民勤労報国令」であり、その対象は従来の雇用労働者から一般国民へと広がり、十四歳以上四十歳未満の男子と十四歳以上二十五歳未満の未婚の女子は、"勤労報国隊"の隊員となることが求められた。こうして"国民皆労"は、法的にも精神的にも年々厳しさを増し、それはその後も続いた。

41 労務動員―銃後の奉公　行け炭坑へ鉱山へ―
厚生省、財団法人職業協会　1940年

42 青壮年国民登録
厚生省　1941年

43 工員募集　中島飛行機株式会社太田製作所
中島飛行機株式会社　1940年

3 労働力の確保

44 横須賀海軍工廠工員募集
海軍省　1940年まで

　今日では耳慣れない"工廠"とは、官営工場のことである。開国当初は、富国強兵と近代化促進のために、いわゆる"お雇い外国人"を技術指導者として招いた工廠が全国に建設された。しかし、それらの多くはその後、民間に払い下げられて再出発したことから、工廠として昭和戦前期まで存続した機関はそれほど多くない。事実、軍隊が恒常的に必要とする軍用品の大部分も、製造は民間企業に委託されており、陸海軍が直接その工場を運営することは、平時にはほとんどなかった。

　ところが、戦争の激化と長期化によって軍用品の消耗と不足が甚だしくなると、陸海軍は自らが必要とする物品を民間から調達することが難しくなり、それらを製造する工場を直接操業するようになった。従って、これらのポスターが募集しているのも、そうした軍直轄工場で働く労働者である。

　《横須賀海軍工廠工員募集》(図44)の中央に描かれているのは海軍工廠の徽章であり、波しぶきの図案や下の青い水平線と相まって、いかにも海軍省らしい作品である。一方、《陸軍工廠要員急募》(図45)は黒と赤の二色で印刷されており、前者と比べれ

ば非常に簡潔である。しかし、右上の太陽の大きさや入れ方は絶妙であるし、何よりも書体が凝っており、両者ともデザイン的には甲乙付けがたい作品に仕上がっている。

それぞれの募集条件を見ると、尋常小学校卒業以上となっていることから、学歴は必要としなかったようである。ただし、海軍工廠のポスターには「満十六歳以上」に加えて、「強健ノ者」となっていることから察するに、ある程度、体が出来上がった人物でないと、労働に耐えられないことも窺われる。

共に「職業紹介所」の前部が空欄になっているのは、その部分に各地の職業紹介所の名称を入れるためであり、日付のところの空欄も、その都度しかるべき数字を入れるためのものである。実際、阿智村コレクションの中には、海軍工廠のポスターが二枚含まれているが、一枚には日付があるものの、もう一枚にはそれがなく、陸軍工廠のポスターには、飯田の印が押されている。この二種のポスターは、全国の工廠に適宜配布され、募集に即して文字や数字が記入され、使用されたものと思われる。

45	陸軍工廠要員急募
陸軍省	1940年まで

46 労務動員―集レ（外貨獲得）製糸工場へ―
厚生省、財団法人職業協会　1939年頃

戦争の長期化と戦域の拡大は、壮健な男性の出征を助長し、それに伴う彼らの長期不在は、国内のあらゆる生産現場に深刻な労働力不足をもたらした。こうした中、政府が労働力として着目し、その活用を図ろうとしたのが女性であった。

開国以降、日本に多くの外貨をもたらしてきた製糸業は、低賃金の女性工員によって支えられてきた。第一次世界大戦終了以降、生糸価格は下落の一途を辿り、一九三〇年代に入ると化学繊維の台頭もあって、戦時期の製糸業はかつてほど収益力のある産業ではなくなった。しかし、これに代わる国際競争力を持つ製品や産業がなかった日本にとって、生糸は引き続き外貨獲得の生命線として存在した。特に、武器や兵器の原材料となる鋼材や、それらの動力となる原油を輸入に頼っていた当時の日本は、その支払いのためにより多くの外貨を必要とし、製糸業への期待の大きさは一九三九年頃の《労務動員―集レ（外貨獲得）製糸工場へ―》（図46）からも窺い知れる。

ただし戦争末期には、購入した原材料の購入代金を工面することよりも、明日用いる武器や兵器を製造する方が急務かつ重要視され、この結果、女性は危険で体力的にもきつい重工業の現場に、男性労働者の穴埋めとして動員されるようになった。一九四四年の《もつと働きもつと切り詰め 断じて三六〇億を貯蓄せむ》（図47）に描かれている、旋盤を操る作業服姿の女性は、そうした当時の"現実"を

47 もつと働きもつと切り詰め　断じて三六〇億を貯蓄せむ
大蔵省、都・道・府・県　1944年

48　報国債券（稲藁を抱える農婦）

岸信男　大蔵省、日本勧業銀行　1940年

映したものであり、女子学生も学校単位で勤労動員され、寡婦は残された一家を支えるために、共に軍需工場で汗を流した。

一方、農村においては、一家全員が何らかの労働に従事することが平時より求められ、女性が家事労働や子育てをしながら農作業を手伝い、手内職や副業にいそしむことは、日常的なことであった。ただし、徴兵や労務動員の実施による戦時期の労働力不足は、農村においても年々深刻化し、同地の女性が担わされる役割や負担は、ますます大きく重くなっていった。

こうした状況を受け、一九四〇年代に入ると、一九四〇年の岸信男による《報国債券（稲藁を抱える農婦）》（図48）や、同年の阪本政雄による《銃後奉公強化運動―護れ興亜の兵の家―》（図49）のように、実際に農作業に従事する農婦を主題としたものや、場面設定として農村を選んだポスターが登場するようになった。こうした作品は、農村に対してあるべき女性の姿を説くのに有効であったと思われる。また、それと同時に、都会に対しては農村の現実を知らしめ、労働を卑賤視する同地の女性とその家族に、その考え方を改めさせる狙いが隠されていたようにも感じられる。そしてだからこそ、政府は懸賞募集における二等一席でありながら、《銃後奉公強化運動―護れ興亜の兵の家―》を一等当選作を差し置いてポスター化したのであり、この逆転劇からは政治的思惑が感じられる。

49　銃後奉公強化運動―護れ興亜の兵の家―

阪本政雄　長野県、恩賜財団軍人援護会長野県支部　1940年

一九三一年に勃発した満洲事変から、四五年の終戦に至るまでの十五年間、特に、三七年の日中戦争の開戦以降、日本は本格的な戦時体制に突入した。これに伴い、国民に知らせるべき事項は増加の一途をたどり、ポスターはその周知方法として、より重要視されるようになった。しかし、プロパガンダ・ポスターを発注する立場となる官公庁のうち、ポスター用原画を描ける技能を持つ職員を従来から抱えていたのは、切手や葉書を発行する逓信省と、紙幣や徽章等を管轄する大蔵省、及び煙草の製造販売を担っていた専売局くらいであり、多くの機関にとって、ポスター用原画の入手は頭の痛い問題であった。そしてこうした中で積極的に実施されたのが、ポスター用原画の懸賞募集であった。

日本におけるポスター用原画の懸賞募集の嚆矢の例は、一九一一年に三越呉服店が行った「広告画図案懸賞募集」に遡り、その後はさまざまな機関によって実施されてきた。従って、三〇年代の日本において、この種の催しはさして珍しいものではなく、前述したような状況があったことから、いつもどこかで何らかのポスター用原画の懸賞募集が行われていた。中でも、新たな国債や債券の売出しに

column

3

繰り返される懸賞募集とその光と影

懸賞募集は優良な図案の確保や、作家の発掘を目的に行われた。
しかし、その一方で、次第に入賞作品の固定化や中堅作家の
賞金稼ぎの場となっていった。

関わるものや、戦費調達のために行われた貯蓄奨励運動に関するものは、頻繁に開催されていた。

さて、金融商品の販売は大蔵省や逓信省と関係が深く、前述したように両省には専門教育を受けた図案部員が在籍していた。このため、両省のポスターの中には、職員が原画を揮毫したものも多い。けれども、日中戦争開戦以降、終戦までの約八年間、日本国内で戦費調達を目的として発売された債券の種類や発行回数は尋常ではなく、それぞれの発売に際して目新しいポスターを考案することは、専門職をもってしても難しく、このことがこの種のポスター用原画の度重なる懸賞募集の実施を促した。もっとも、ポスター用原画の懸賞募集には、それによって優良な図案とその担い手を確保する以外に、その実施を告知することによって、新たな債券の発売や国家の金融政策を一般市民に知らしめ、それ自体を盛り上げようとする、当局側の思惑が働いていたことも確かである。

例えば、一九三七年十一月に大蔵省は"支那事変ノ国債"を発売したが、この債券は戦費調達のための初の戦時債券というだけではなく、二六年以来、久々に郵便局での購入が

可能な金融商品であったため、その販売を周知徹底する目的で、同省管財局は事前に一等賞金五〇〇円（国債）を懸けた、標語とポスター用原画の懸賞募集を実施し、結果は遠く朝鮮や台湾からも応募があり、標語として二万二〇〇〇余点、原画として六六〇〇余点が寄せられ、その中から厳選された四点が、一度にポスターとして世に出ることになった。

その後も、戦時債券の発売告知を目的としたポスター用原画の懸賞募集は繰り返され、一九三九年の加藤正による《支那事変国債（陸軍兵、航空兵、海軍兵、看護婦の横顔）》（図50）は、前年に実施された懸賞募集において、二三〇〇余点の中から選ばれた一等当選作品であり、同じく三九年の小畑六平による《支那事変国債（青地に軍人、工員、女性、学生の横顔）》（本書78頁、図87）は、同年実施された懸賞募集において、二四〇〇余点の中から選ばれた一等当選作品である。また、三九年の高橋良一による《支那事変貯蓄債券（中国人の少女を負ぶう日本兵）》（図51）は、同年実施された懸賞募集において、一七四点の中から勧業賞一等に選ばれた作品であり四一年の土屋華紅による《貯蓄実践運動 一億総動員》（図52）は、内閣情報局と国民貯蓄奨励局が共催で実施したポスター用原画の懸賞募集において、一九七九点の中から二等二席に選ばれた作品である。

その他、阿智村コレクションの中から金融関係以外のポスター用原画の懸賞募集の例を探してみると、一九三八年の近藤維男による《赤十字デー―国の華 忠と愛との赤十字―》（本書54頁、図53）は、前年に実施された赤十字デーのポスター用原画の懸賞募集において、一二五二点の中から一等当選を勝ち取った作品で

50 支那事変国債
（陸軍兵、航空兵、海軍兵、看護婦の横顔）

加藤正　大蔵省　1939年

原画の懸賞募集において、二等となった作品であり、岸信男による桜を背景に辞世の句を前面に押し出した《湧き立つ感謝 燃え立つ援護―君のため何かをしまん若桜散ってかひある命なりせば―》（本書62頁、図68）は、四二年に東京日日新聞社が実施した軍事保護院のポスター用原画の懸賞募集において、一二

52 貯蓄実践運動　一億総動員

土屋華紅　大蔵省、道・府・県　1941年

51 支那事変貯蓄債券
（中国人の少女を負ぶう日本兵）

高橋良一　大蔵省、日本勧業銀行　1939年

あり、馬上の兵士の後ろ姿を主題とした《湧き立つ感謝 燃え立つ援護（馬上の兵士）》（本書129頁、図146）は、この時の二等二席となった田淵たか子の作品である。ちなみに、ポスター用原画の懸賞募集における女性の入賞と作品化は、当時としては非常に珍しかった。

ポスター用原画の懸賞募集は、太平洋戦争が開戦となり、戦局が一段と厳しくなる一九四二年くらいまでは、どの企画にも応募作品がそれなりに集まり、ポスターとして世に出る作品にも違いが見られた。しかし、懸賞募集が常態化してくると、必然的に応募者の関心は薄れ、優秀な図案の確保も難しくなっていった。事実、先に紹介した懸賞募集を見てみても、軍事保護院のポスターの場合は、四二年には一二五二点の応募作品があったものの、翌年には四七五点しか集まらず、この時には一等当選作も選ばれなかった。またこれと同様に、三四年以降、毎年懸賞募集によって赤十字デーのポスター用原画を調達していた日本赤十字社の場合も、三五年には一八六八点の応募があったものの、四一年には四一四点、翌年は三一一点と減少している。

一方、各種懸賞募集における入賞者の顔ぶれも固定化し、その実態は一九四二年の軍事

保護院のポスター用原画の懸賞募集で一等となった前年の貯蓄奨励のためのポスター用原画の懸賞募集の一等当選者であったり、土屋華紅自身も四〇年に読売新聞社が主催した、一等賞金五〇〇円（国債）の軍人援護ポスター用原画の懸賞募集において、七九二点の中から三等四席に選ばれた実績を有していたことからも窺われる。

その上、過去の入選作を焼き直したような作品の応募や入選までもが見受けられるようになり、先に紹介した一九三九年の加藤正による《支那事変国債（陸軍兵、航空兵、海軍兵、看護婦の横顔）》（図50）と、同年の小畑六平による《支那事変国債（青地に軍人、工員、女性、学生の横顔》》（本書78頁、図87）は、青地の背景に四人の人物が居並ぶコンセプトが全く同じであり、偶然の一致とは思えない近似性を示している。

懸賞募集が行われ出した当初、それは在野で活動する図案家にとって、賞金と名声を一気に獲得できる数少ない好機であり、実際、その機会を逃すまいとして多くの力作が寄せられた。また、主催者もポスター用原画を入手出来、互いによって優秀な

ろが大きかった。しかし、それが常態化してくると、主催者が期待するような応募作品は、年々質量ともに集まらなくなり、上位入賞作品とその作者の間にも固定化が見られ、結果的にそれは、在野に眠る新たな人材の発掘というよりも、すでに何らかの形で図案家として活動している中堅作家のための、ステップアップと賞金稼ぎの場となってしまった。

一九四〇年代のポスター用原画の懸賞募集は、物資の不足に起因する画材調達の困難も相まって、年々応募作品が減少し、寄せられる作品にも二重投稿や過去の入賞作品の焼き直しがより目立つようになる等、全般的に低調の一途をたどって行った。もっとも、戦局の悪化を背景として、官公庁といえども四二年を最後に、それ以降のポスター製作はごく限られた場合のみとなり、しかもそのように薄く小さい紙に、二色程度の印刷で仕上げられたものへと変化した。そのように考えると、戦時期の懸賞募集の実施とその入選作とは、戦前期日本のポスター文化の最後のあだ花であり、その凋落は終焉を意味しているようにも思われる。

第4章

女性と子供

　戦前期の日本製ポスターにおける基本的な主題は、流行の衣装や豪華な装身具を身につけた女性であった。しかし、戦時期に入り〝贅沢は敵〟とされると、女性の容姿は徐々に質実なものへと変化し、割烹着に襷(たすき)をかけた〝国防婦人〟が台頭するようになった。そして彼女たちは出征兵士を見送り、国債の購入促進や金属供出運動の陣頭指揮を執るようにもなった。
　一方、子供もかつては愛らしい姿でポスターを飾り、見る者に幸福感を与えてきた。しかし、この時代の子供は大人と同じように〝役割を果たす〟ことが求められ、国債の購入や貯蓄に励む様子は、同世代の子供に対して〝少国民〟としての責務を説くのに功を奏した。ただし、この種のポスターには、大人に対しても反語的に〝では、大人は今何をするべきか〟と訴える面もあり、プロパガンダ・ポスターとしては絶大な効果を上げた。

4 女性と子供

日本における赤十字デーは、一九三三年から十一月十五〜十七日の三日間で実施され、毎年それにちなんだポスターが製作・配布されてきた。特に、《赤十字デー―戦線に銃後に愛の赤十字》（図54）が製作された三九年は、赤十字条約締結七十五周年の記念の年に当たったことから、日本赤十字社本部を筆頭に、全国各地の系列病院では盛大な記念行事が挙行され、これにちなんで製作されたポスターやパンフレットの数は、例年よりもかなり多かった。

一方、同年は一九三七年の日中戦争の開戦から丸二年が経っており、従軍する日赤看護師の数は年々増加し、それに伴って戦地で命を落とす者も増えていた。赤十字旗を掲揚しようとする看護師は、自らの職業に対する自信と使命感に燃えているような表情を見せている。しかし、白衣から露出した顔や腕は、日焼けしているようにも見える。ポスター上に記された〝戦線〟が感じられる作品である。

53　赤十字デー
―国の華　忠と愛との赤十字―
近藤維男　日本赤十字社　1938年

54　赤十字デー
―戦線に銃後に愛の赤十字―
日本赤十字社　1939年

《支那事変国債―無駄を省いて国債報国―》(図56)に見られる割烹着に姉さんかぶりをした主婦が右手に掲げているのは、今回売り出された支那事変国債である。左手には金色の輝く宝珠型の貯金箱が抱えられており、画面上辺に記された副題と相まって、その様子は家計をやりくりしてお金を貯め、それを元手に債券を購入しよう、と呼びかけているようである。

エアブラシを用いたような筆致や、前方に突き出した右手を、凸レンズで対象を覗いたときに得られるような、極端に歪んだ像として描きながらも、全体を破綻なくまとめあげていることから察するに、このポスターの作者は不詳ながらも、図案家としての経験と実績を、それなりに積んだ人物と推察される。

55　支那事変国債
　　（割烹着にたすき掛けの女性）
　　大蔵省　1939年

56　支那事変国債
　　―無駄を省いて国債報国―
　　大蔵省　1940年

57 貯蓄スルダケ強クナルオ国モ家モ　230億貯蓄完遂へ
高橋春人　大蔵省、道・府・県　1942年

《貯蓄スルダケ強クナルオ国モ家モ　230億貯蓄完遂へ》（図57）はカラー写真を"原画"としたように思われるかもしれない。しかし、実際の"原画"はモノクロ写真であり、それにレタッチ段階で人工的に着色したものが"印刷原版"として用いられたに過ぎない。カラー写真のように見える見事な仕上がりは、人工着色を担当した製版画工の技術力に因るところが大きい。ただし、自然に見えるということは、全体の色彩が淡くなることにつながり、一般的にポスターとしての訴求力も弱くなってしまう。このため、日本における写真を用いたポスターは、戦前・戦中を通して意外に普及せず、この作品も珍しい部類に入る。

小兒保險 昭和六年十月一日から お子さま方の簡易保險が出來ました 加入年齡は三歲から十二歲まで 名古屋遞信局

簡易保險 加入者 一千六百万人 契約額 二十一億円

58 小児保険　昭和六年十月一日から
名古屋逓信局　1931年

> **59 支那事変国債**
> ―ムダヅカヒセズコクサイヲカヒマセウ―
>
> 大蔵省、逓信省　1940年

プロパガンダ・ポスターにおける、主題としての子供の起用は、第一次世界大戦中のイタリアの戦時債券に遡るといわれている。子供が戦時債券の購入を呼びかける同国のポスターは、子供に向けて製作されたものではなく、けなげな子供の姿を前面に打ち出すことによって、国債の購入に消極的な大人を揺さぶろうとしたのである。「子供も頑張っている、いわんや大人は何をするべきか。当然、国債を購入するべきである。」という反語的な訴えが含まれた作品は、現地で圧倒的な支持を集め、高い宣伝効果があったらしい。このため、第一次世界大戦中のアメリカにおいても、すぐさま同様のポスターが製作され、日本においては第一次世界大戦後となるが、やはり債券の購入や貯蓄奨励のポスターに、子供を主題とし

たものが製作されるようになった。

当時の新聞報道によると、度重なる起債とその購入斡旋に対して、国民の間には「支那事変国債はもう結構」という態度が見られ、売れ行きは徐々に悪化していったようである。だからこそ、大蔵省も《支那事変国債―ムダヅカヒセズコクサイヲカヒマセウ―》(図59)や、《支那事変国債―胸に愛国手に国債―》(図60)のような、子供を主題とした、一般受けがよく、大人に対しても効果的なポスターを製作したのである。

> **60 支那事変国債**
> ―胸に愛国手に国債―
>
> 大蔵省　1940年

column 4

航空兵物語

戦争の激化と共に多くの若者が徴兵され、愛国教育によって "名誉の戦死" があるべき姿と説かれた。結婚し、子供を産むことすら "御国の為" であった。当時の状況を八枚の戦争ポスターで再現する。

① 戦争が激化し、戦域が広がってくると、航空機が重要な兵器となりました。しかし、航空機を操縦する航空兵が足りません。そこで海軍は航空兵になるための予科練習生を募集することにしました。

61　海軍甲種飛行予科練習生募集
海軍省　1941年

"海の荒鷲" と呼ばれた海軍省の航空兵は、"陸の荒鷲" と呼ばれた陸軍省の航空兵と並んで、戦時期の若者にとっては憧れの職業であった。今回の応募資格は、一九二三年十二月三日から二六年十二月二日までに出生した者とされており、これは現在の高校生に該当する。採否は体格審査と旧制中学校修了三年程度の学力審査によって決定され、入隊は四二年四月とされた。

② しかし、航空兵が足りないのは海軍だけではありません。陸軍だって欲しいのです。そこで、陸軍省は少年飛行兵を募集することにしました。でも、なかなか必要な人数を確保出来ずにいました。

62　陸軍少年飛行兵
佐藤敬　陸軍省　1943年

この作品は一九四三年秋に実施された、陸軍省としては初となる、同一年二度目の航空兵募集用ポスターである。応募資格は、一九二四年四月二日から三〇年四月一日までに出生した者とされ、年齢が上下に大幅に拡大され、学力審査も国民学校初等科修了程度の国語と算数のみに限定された。その理由は「"愛国の情熱" こそ最も勝れた航空適性である」との趣旨に基づいているが、実際には消耗著しい航空兵を補うための措置でしかなかった。

③そこで厚生省が考えた施策が"優生結婚報国"でした。そのためには、まず結婚です。ただし、この結婚は"優生学"に基づいた適正なものでなければなりません。なぜなら、この結婚は航空兵を"生産"するためのものであり、航空兵は心身共に"健全"でなければならないからです。

ナチス・ドイツの「結婚保険法」に倣った"優生結婚"は、一九四一年一月に「人口政策確立要綱」が閣議決定され、同年八月一日に厚生省内に「人口局」が開設されたことによって、その後は道府県、市区町村単位で強力に推進された。優生結婚の具体策として示された"結婚十訓"の中に含まれているのが、あの有名な"産めよ増やせよ国の為に"というスローガンである。

63 優生結婚報国
一陽　厚生省　1941年　アド・ミュージアム東京蔵

④"優生学"に基づいて結婚した二人のお仕事は、航空兵を"生産"することですので、一日も早く"報国"すること、すなわち子供を産むことが求められました。そして、生まれた子供は"御国の為に"、心身共に"強く育て"なければなりません。従って、子供の時から

一九三九年、厚生省は全国の生後一ヶ月から一年二ヶ月までの赤ん坊に対して、毎年、国費で健康診断を実施する施策を打ち出した。これは、"将来"、"祖国を護る兵隊さん"や"日本の母"となるべき"国策赤ちゃん"が、健全に生育しているかどうかを調査するためのものであり、診断結果を記入した用紙は保護者に配布されるほか、市区町村に保管され、以降はこれに基づいた育児指導がなされることになった。

64 強く育てよ御国の為に
h.fujii　厚生省体力局　1939年

⑤懸垂の練習をします。航空兵の試験科目には体力測定があり、懸垂も課されるからです。一発合格できるように、子供の時から練習しておかなければなりません。でも、未来の航空兵にとって最も大切なことは、"航空兵になる"という高い志であり、そのために親は…

65 支那事変貯蓄債券報国債券（鉄棒する少年）

大蔵省、日本勧業銀行　1940年

航空兵の採用に当たっては、学力、体格、体力が審査され、体力測定では片手懸垂が課された。初期の航空兵は陸海軍省共に、文武に優れた優秀な人物しか合格出来ず、狭き門であるがゆえに、戦前期の男児にとってはあこがれの職業であった。このため、一九三〇年代に入ると、航空兵を目指す若者向けの受験案内書や参考書も盛んに発行された。

⑥幼児期から航空機に親しませ、空へのあこがれを抱くように育てます。そうすると、十五年後には「お父さんお母さんボクも空へやつて下さい」と自らいう立派な少年に育ちます。そして…

66　九月二十日航空日
　　―お父さんお母さんボクも空へやつて下さい―

岸信男　情報局、航空局、大日本飛行協会
1943年　岐阜市歴史博物館蔵

一九四〇年の航空日に関しては、掲出場所別に三種類のポスターが製作された。この作品は国民学校向けのものである。ただし、このポスターは「世の母性へ　"航空勢力の優劣が如何に勝利への重大要素であるか"をはっきり認識させ、一人でも多くの航空要員を決戦場へ送出さそう」とすることを目的に製作された、とのことである。航空兵の相次ぐ戦死を受け、わが子の志願を快く思わない母親がいたことを、暗に物語る一枚である。

⑦「笑つて突込む神鷲」となり…

戦域が中国大陸から東南アジアへと広がるにつれ、航空機の需要は大幅に拡大し続けた。しかし、戦争の激化は軍需工場における労働力確保にも暗い影を落とし、常に生産が需要に追いつかない状況にあった。このポスターは労働者に対して、特別攻撃隊として飛び立つ覚悟を決めていながら、航空機がないためにその機会を失っている航空兵がいることを思い、より一層生産に励むことを促している。

67 比島決戦重大化す
東京産業報国会立川支部　1942年頃　アド・ミュージアム東京蔵

⑧「散つてかひある命」となるのでした。メデタシ！メデタシ？

このポスターの中央に書かれているのは、一九四一年十二月の真珠湾攻撃に際して、特別攻撃隊の一員となって戦死した、九軍神の一人である古野繁実少佐の辞世の歌である。一二五二点の応募作から一等に選ばれたこの作品に対しては、選者から「辞世に桜花をあしらひ大和民族の端正厳粛な心情に訴へた着想」との賛辞が寄せられた。"潔い死"が軍人の美徳とされていた戦時期、満開後に一斉に散る桜は、"名誉の戦死"を象徴する花でもあった。

68 湧き立つ感謝　燃え立つ援護
—君のため何かをしまん若桜散つてかひある命なりせば—
岸信男　軍事保護院、恩賜財団軍人援護会　1942年

第5章
戦費調達のための貯蓄

　戦争続行とその勝利のためには何よりも資金が必要であり、大蔵省は1937年11月、日本初の戦時債券として〝支那事変ノ国債〟を発売し、以降はほぼ２ヶ月おきに新たなものを発売した。
　戦時債券は新規性を狙って名称が何度も変更され、市民に購入を促す目的で、郵便局やデパートにおける販売がなされたり、１枚1円の少額のものが企画されたり、さまざまな工夫が凝らされた。ただし終戦後、戦時債券は償還されることなく全て紙くずとなった。
　一方、1938年11月に初めて実施された〝貯蓄奨励運動〟は、80億円から始まり、45年２月には600億円にまで増額された。各自治体と金融機関に対しては目標金額が設定され、それを上回る貯蓄を獲得することが強く求められ、おおむねそれらは達成された。ただし、それでも戦費は全く足りていなかった。

5 さまざまな債券
戦費調達のための貯蓄

69　支那事変国債
（青地に並ぶ兵隊）

大蔵省　1939年

《支那事変国債（青地に並ぶ兵隊）》（図69）は、切手を彷彿とさせるミシン目の入った枠の中に、"支那事変国債"の文字を入れることによって、この国債が郵便局で販売されることを、その左隣に六人の兵士を並ばせることによって、額面が六種類あることを暗示している。デザイン的に見るならば、着想が機知に富んでいるだけではなく、切手と兵士を斜めに配した構図も、最も強い三原色を用いながら、全体をまとめ上げた色彩バランスも絶妙である。作者は不詳ながら、かなり力量のある人物と思われる。

70　支那事変国債―此の一弾此の一枚！―
大蔵省、逓信省　1941年

5 さまざまな債券

戦費調達のための貯蓄

71　支那事変貯蓄債券（紺地に折り紙の白い兜）

大蔵省、日本勧業銀行　1938年

一九三七年十一月に"支那事変ノ国債"として初めて起債された戦時債券は、たびたび名称を変え、また常にいくつもの種類の債券が同時並行的に発売された。

《貯蓄債券報国債券——一億が債券買つて総進軍——》(図72)は、販売額面が一枚五円と十円であり、同時期の支那事変国債の販売額面が、一枚十円から一〇〇〇円までの五種類であったことと比べると少額である。この理由は、高額債券を購入できる市民が結果的に一部に限られ、市中からの資金回収が思うように進まなかったためである。要するに、全国民から何らかの形で、一円でも多く戦費調達を実施したいがために額面を下げたのであり、四一年からは一枚一円の通称"まめ債券"と呼ばれた"特別報国債券"も発売された。

72　貯蓄債券報国債券
　　——一億が債券買つて総進軍——
大蔵省、日本勧業銀行　1941年

73　大東亜戦争国債
　　——勝利だ戦費だ国債だ——
大蔵省、逓信省、日本銀行　1942年

5 さまざまな債券

戦費調達のための貯蓄

74 大東亜戦争国債
—体力！気力！貯蓄力！—
中原三吉（標語） 大蔵省
1942年

　一九四一年十二月八日の日本軍の真珠湾攻撃によって、太平洋戦争は開戦となったが、これを受けて翌年二月から発売されたのが、"大東亜戦争国債"である。

　さて、《大東亜戦争国債—体力！気力！貯蓄力！》（図74）は、いろいろな点で、興味深い作品である。第一に挙げられるのは、ポスターに図像が一切なく、文字だけ構成されている点である。色彩と書体は適宜変化を付けているが、戦時債券のポスターで文字のみで表現されたものは、懸垂幕形式の大型作品を除けば、現時点ではこの作品が嚆矢の例となる。

　第二に挙げられるのは、その文字組が左から右に書かれるようになっていることである。日本語の表記は縦書きを基準とし、長文になる場合は右から左に進んでいく。そしてこの法則に従って、戦前期の横書き文書も長らく右から左に書かれてきた。しかし、算用数字やアルファベットと日本語を一緒に記載する場合、部分的に読む方向を変えることは、いらぬ混乱を生じさせかねないとの判断から、四一年の国語審議会は日本語の横書きに関しては、今後は左書きとする旨の答申を出した。もっとも、長い習慣がすぐに改まるわけもなく、昭和戦前期の横書き文書は、おおむね右から左へ進む右書きであり、現在のように左から右に進む左書きのものの方が少ない。けれども、国家としては自らが示した答申に従うべく、以降、新規に製作される横書きの印刷物に関しては、左書きとされた。

　第三に挙げられるのは、中央の黒地の帯に記されたキャッチ・コピー「体力！気力！貯蓄力！」が、"貯蓄完遂運動"に際して公募されたものの中から、第二等に当選した中原三吉の作品だったことである。前述したように、戦局が悪化するに従って、ポスターに付記されるキャッチ・コピーも重要性を増し、啓発活動の一環として、公募される機会も多くなった。"力"で韻を踏んだ「体力！気力！貯蓄力！」も、こうした過程で選ばれた作品だったのである。

　第四に挙げられるのは、このポスターには大きさの異なる二種類の作品が現存していることである。一九三七年十一月に初めて世に

68

考図版1）の周囲は、具体的な戦場を彷彿とさせるようにデザインされており、右上には戦闘機が描かれ、右下に日章旗を旗めかせた陸軍の戦車、左下には旭日旗を靡かせた海軍の軍艦があしらわれている。左上のバナナの木から察するに、部隊が展開するのは南方であり、これは実際の戦局とも呼応している。戦時債券のデザインは、その名称が変わるごとに変化した。しかし、債券の周囲に配される模様は伝統的な唐草文を基調とし、戦時債券といえども、従来の作品には戦時色がそれほど強くなかった。ところが、貯蓄報国債券に関しては、四二年六月に発売された第三回分から、戦闘機、軍艦、戦車が登場し、五回目に至ってバナナの木とコウリャンが描かれるようになった。ここからは、臨場感のあふれた戦場を債券にあしらうことによって、更なる債券の購入を国民に促そうとする狙いが感じられる。

出された戦時債券"支那事変ノ国債"のポスターは、菊判全紙（九三九×六三六㎜）であった。この大きさは、当時の日本の商業ポスターとしては標準的なものであり、陸海軍の記念日のポスターもこの大きさで誂えられていた。
しかし、その後の戦時債券は発売頻度が高まり、そのたび毎に複数種のポスターを製作し、全国に配布したことから、印刷経費はかさむ一方となり、債券の発行を所管する大蔵省も自ら"節約"に努めることとなった。この結果、債券に関しては現存する作品を見る限り、三九年から菊判全紙よりも二周り小さい四六半裁（七八八×五四五㎜）のポスターが製作されるようになり、ときにはこの四六半裁の半分の四六四半裁（五四五×三九四㎜）の大きさで、ポスターが調整されることもあった。このように、債券のポスターに関しては、大きさの異なる同柄のポスターが製作される機会も多く、阿智村コレクションの中にはそのような組み合わせを複数見ることが出来る。ちなみに、この作品は四六半裁と四六四半裁の二種が伝わっている。
最後に、このポスターで発売が告知された実際の債券を紹介することにしたい。《割増金付　戦時報国債券　金拾円　第五回》（参

参考図版1　割増金付　戦時報国債券　金拾円　第五回（昭和17年10月発行）
16.8×12.7cm　国立印刷局　お札と切手の博物館蔵

5 貯蓄増強運動

戦費調達のための貯蓄

75 貯蓄報国強調週間―貯蓄は身の為国の為―

片岡嘉量　大蔵省、国民精神総動員中央聯盟　1938年

　大蔵省貯蓄奨励局と国民精神総動員中央聯盟は、日中戦争が開戦して約一年となる一九三八年六月二十一～二十七日の一週間を"貯蓄強調週間"と定め、戦費調達のための貯蓄奨励運動を展開した。

　「貯蓄は身の為国の為」のキャッチ・コピーを頂いた《貯蓄報国強調週間―貯蓄は身の為国の為―》(図75) はその時のものであり、ポスターとして二十万枚印刷されたほか、リーフレットが六十万枚、映画館用スライドが三三〇〇枚製作され、全国に配布された。また、ラジオでは連日この運動に関する講演が放送され、宣伝のために一五〇〇人の紙芝居屋も動員されたとのことであるから、当局の広報宣伝に対する力の入れ方、ひいてはこの貯蓄奨励運動に対する意気込みには、すさまじいものがあった。ただしその結果は、各金融機関に対して土日も平日通りに営業させ、郵便局には出張販売までさせたにも拘わらず、目標額の八十億円に対して七十三億円しか集まらず、かけ声倒れに終わってしまった。

70

76　一億一心百億貯蓄
大蔵省　1939年

77　貯蓄百二十億　興亜の力
大蔵省　1940年

5 貯蓄増強運動

戦費調達のための貯蓄

78 われらの攻略目標
国民貯蓄二百三十億円
（落下傘部隊）
日本宣伝技術家協会　大蔵省、道・府・県　1942年

79 230億我らの攻略目標
（的に向かって突撃する兵士）
日本宣伝技術家協会　大蔵省、道・府・県　1942年

80 我等は戦ふ！ 貯蓄を頼む！
二三〇億円を築け

日本宣伝技術家協会
大蔵省、道・府・県　1942年

当初こそ短期決戦となると思われていた日中戦争は、予想に反して長期化と泥沼化の様相を深め、戦争続行のための必要経費はかさみ続けた。

政府は一九三八年六月に八十億円を目標額として初の貯蓄奨励運動を実施したが、その後も同様の運動を繰り返し、太平洋戦争の火ぶたが切られた半年後の四二年六月十九〜二十五日に実施された貯蓄強調週間の目標額は、二三〇億円にまで引き上げられた。

《二百卅億貯蓄完遂へ　貯蓄する　撃つ！勝つ！築く！》（図81）が示す舞台は、日本が南進していた東南アジア地域である。椰子の木やゴムの木と共に石油を掘削するための櫓（やぐら）と精製施設が描かれ、岸壁にはそれらを輸送するための船舶が停泊している。日本の南下政策に関しては、欧米の植民地となっていた東南アジア諸国を、それらの国々から開放することが大義名分として掲げられていた。しかしその実態は、天然資源の獲得にあったことをこのポスターは如実に物語っている。

81　二百卅億貯蓄完遂へ　貯蓄する
撃つ！勝つ！築く！

大橋正　大蔵省、道・府・県
1942年

貯蓄増強運動

5 戦費調達のための貯蓄

参考図版2　郵便貯金通帳　1939年　郵政博物館蔵

参考図版3　大東亜戦争特別据置貯金証書
1943年　郵政博物館蔵

《郵便貯金通帳》（参考図版2）は、野戦郵便局用の新型郵便貯金通帳として、一九三八年に登場した。デザイン的には、表紙に軍艦と兵士を意味する星と碇で、その左右に月桂樹、上部左右に陸海軍と兵士を、中央に国花である桜を配した、天皇に通じる中央の菊花を挟み、下部となっており、兵士の戦意高揚に果たした役割は大きかったと思われる。もっとも、中の記録面の上下には、転戦に際して各地の野戦郵便局名の入った消印スタンプを押せるよう、最初から丸印が印刷されており、この通帳は郵趣を持つ者にもたらした前戦の兵士に対して、ささやかな楽しみももたらしたであろう。

日中戦争の開戦から丸一年が経過し、出征する兵士が増加すると、戦地における兵士の利便性を考慮して、駐屯地には野戦郵便局と呼ばれる移動郵便局の開局が相次いだ。同局の主な業務は郵便物や慰問袋の集配であったが、貯金の預け入れや引き出しも行っており、実用性と戦意高揚、趣味を兼ね備えた野戦郵便局専用の新たな通帳は、大いに人気を博したらしい。実際、この通帳を戦地からわざわざ取り寄せ、名義変更した上で、日中戦争の記念品とする者が現れ、貯金局の貯金奨励運動時の"作戦"をこの通帳で行う者が現れ、"戦果"を挙げたようである。

74

日本のポスター史は、十九世紀末に海外から、多色石版によるポスターが物理的に流入したことによって始まる。当時の欧米においては、流麗な線と甘美な色彩を特徴とするアール・ヌーヴォーが流行し、ポスターが文字通り"新しい芸術"として、またそれを専門に手掛ける画家が、時代の寵児としてもてはやされていた。このため、日本においては長らく、アール・ヌーヴォー期に活躍した作家とその作品をポスターの祖先として仰ぎ、その後も常に欧米のポスターの動向に注意を払いながら、作品を創作することが多かった。

例えば、前景のハンマーを握りしめる手が工業を、後景の鋤を持つオレンジ色の男性像が農業を表し、生産力の向上によって貯蓄につなげようと呼び掛ける一九四〇年の《百二十億 貯蓄達成運動》(図82)は、目的とデザインが見事に合致した、非常に優秀なプロパガンダ・ポスターである。ただし、同時期の日本製ポスターを知っていると、いささか毛色が異なるように感じられ、改めてこの点を調べてみると、この作品は一八九六年のルートヴィッヒ・シュッテリンによる《ベルリン工業博覧会》(図83)を翻案としたものであることが判明した。

column
5

プロパガンダ・ポスターにおけるデザイン
——翻案と写真——

日本製プロパガンダ・ポスターには、作者による全くのオリジナル作品があった一方、
新旧の欧米のポスターや写真を下敷きにした翻案作品も存在した。

作者のシュッテリンは日本で名の知れたポスター画家ではなく、翻案とされた作品も発表されてから四十年以上が経過していた。しかし、ハンマーを握る右手の表現は同じであることから、前者が後者を翻案としたことは確かである。この《百二十億貯蓄達成運動》の作者がどのようにして、この《ベルリン工業博覧会》の存在を知ったのかは定かでない。けれども、意外なほど戦前期の日本においては、外国製のポスターを目にする機会は多かった。

日本政府は幕末の頃より、国際的な博覧会への視察や参加を繰り返し、それらについては毎回しかるべき報告書を作成した。そしてその書中には、会場やパビリオンの写真と共に、広報用のポスターやパンフレットも紹介された。つまり、博覧会の報告書を閲覧出来さえすれば、その折に製作されたポスターを確認することは可能であったのである。

加えて、開国後は政府関係者のみならず、商工業者自身が海外へ博覧会見学や視察に出向く機会も増加し、そうした外遊者がポスターを現地の土産や参考資料として持ち帰り、何らかの機会に紹介することも少なくなかった。実際、一九一二年には神戸商品陳列館が「絵看板(ポスター)展」を開催しており、それ

を遡る十年以上前の一九〇〇年には、洋画団体の白馬会が東京で開催した自らの「第五回白馬会展」において、海外ポスターを"新しい芸術"として自作と共に展示している。

また、当時の新聞や商業雑誌を見ていくと、必ずしも十分な説明は伴っていないものの、外国製のポスターが散発的に紹介されており、図案家であればそうしたものを自らの糧として、新作を創作することは大いにあり、戦前期は全般的に、そうした行為を"勉強している証"として高評価し、卑下することはあまりなかった。

83 ベルリン工業博覧会
ルートヴィッヒ・シュッテリン　1896年
東京国立近代美術館蔵　Photo:MOMAT/DNPartcom

82 百二十億　貯蓄達成運動
大蔵省、道・府・県　1940年

85 健康週間
長野県　1939年頃　国立国会図書館　岡田コレクション蔵

84 モン・サボン
ジャン・カルリュ　1925年（Alain Weill, *Encyclopédie de l'Affiche*, Français, Hazan Eds, 2011より）

このため、戦時期の日本製プロパガンダ・ポスターを概観すると、一九二五年のジャン・カルリュによる《モン・サボン》(図84)と三九年頃と思われる《健康週間》(図85)、《カール・マルクス没後五十周年記念 マルクス、エンゲルス、レーニン、スターリンの旗をより高く!》(図86)と三九年の小畑六平による《支那事変国債 青地に軍人、工員、女性、学生の横顔》(図87)といった具合に、翻案例の組み合わせは枚挙のいとまがない。要するに、当時の日本の図案家たちは、このようにして新旧さまざまな海外ポスターを参考にしながら、時代の求める作品を次々と世に出していったのである。特に、《カール・マルクス没後五十周年記念》に関しては、四人の共産主義指導者を中心に、多数の写真を貼りあわせて画面を構成するフォトモンタージュが採用されており、これは次に挙げる写真を用いたポスターにもつながるだけに興味深い。

日本における写真とポスターの関係は、前者が新たなポスター用原画を製作する際に"原画"として活用されてきたことによって始まる。なぜなら、戦前期の日本においては、着飾った女性を主題とした"美人画ポスター"が人気を博したものの、美貌で知られた芸者や女優を直接モデルとして雇うことは経済的にも難しく、それが叶わない画家たちが用いたのが、彼女たちを被写体とした画家たちが用いたのが、彼女たちを被写体としたブロマイド的な肖像写真であったからである。こうした"美人写真"は、町中の絵葉書店で簡単に購入することが出来、かつ画面の縦横比がポスター用の印刷用紙とほぼ等しいことから、モデルの代用品としてポスター用原画に、高額賞金が懸けられたポスター用原画の懸賞募集時には、売り切れる店が続出したともいわれており、美人写真とポスターの間には、様々な点で近似性が認められる。

もっとも、プロパガンダ・ポスターの需要が高まった一九三〇年代後半以降の日本のポスター界における写真は、従来のように一枚の写真をそのまま"原画"的に用いるのではなく、先に紹介した《カール・マルクス没後五十周年記念》に見られる、複数の写真を切り貼りして画面を構成する、フォトモンタージュが広告界や写真界でもてはやされたことも相まって、そのような作品を制作するためも相まって、そのような作品を制作するためフォトモンタージュが広告界や写真界でもてはやされたことも相まって、そのような作品を制作するための"素材"の一つとして、用いることの方が多くなっていた。

例えば、戦車を主題としている一九四一年の《支那事変貯蓄債券報国債券(戦車の隊列)》(図88)は、戦車の向きが微妙に異なることから、実際に縦列走行している戦車の写真を一枚撮影し、それをトリミングして用いたとは考えにくい。では、どのようにしたかであるが、おそらく、戦車の台数分だけ撮影した写真が存在し、それを適当に拡大もしくは縮小して貼り合わせ、画面を構成したものと思われる。また、四〇年代初めと思われる《労務動員 行け!人絹・ス・フ工場へ》(図89)は、左前景にいささか仰角で撮影した男性の横顔のアップを配し、右後景に工場とそこで働く女工等を貼り合わせたフォトモンタージュ作品であり、作者不詳ながらも、十点前後の写真を巧みに貼り合わせた構成力はなかなかのもので、写真としてもポスターとしても秀逸な仕上がりを見せている。

一九一九年に産声を挙げたフォトモンタージュは、新たな表現技法として、ダダやシュルレアリスムに属する作家の間で実験的に用いられた。しかし、それが一段と研ぎ澄まされたのは革命後のロシアにおいてであり、同国では共産主義運動を推進するためのプロパガンダ・ポスターの製作に、この技法が積極

86　カール・マルクス没後五十周年記念　マルクス、エンゲルス、レーニン、スターリンの旗をより高く！

グスタフ・クルーツィス　1933年（David King, *Russian Revolutionary Posters*, London, Tate Publishing, 2012より）

的に活用された。中でも、《カール・マルクス没後五十周年記念》の作者であるクルーツィスは、フォトモンタージュのプロパガンダへの応用を確立した人物であり、小畑六平による《支那事変国債（青地に軍人、工員、女性、学生の横顔）》（図87）は、結果的に絵筆としたものの、翻案による表現に落ち着いたものの、翻案とした作家や作品のことを考え合わせると、時代性を感じさせる非常に興味深い一点である。

日本におけるフォトモンタージュは、新興写真の一種として比較的時差なく紹介され、一九二〇年代後半以降は尖端を行く芸術として、広告界や写真界では人気を博した。しかし、尖端的であるがゆえに保守的な広告主からは敬遠され、大企業が依頼主となる実際の商業ポスターにおいて、この技法が応用されることはほとんどなかった。

ところが、一九三〇年代後半に入り、日本国内でプロパガンダ・ポスターの需要が高まると、フォトモンタージュは俄然注目を集めるようになり、以降国内で製作されるこの種のポスターには、その影響が感じられる作品が見られるようになった。

この背景には二つの要因が挙げられ、第一に挙げられるのは、当局がロシアのプロパガンダ政策におけるフォトモンタージュの利用実態とその成果を評価し、積極的に取り入れるべきものと認識していたことである。事実、一九四一年の海軍記念日のポスター用原画の懸賞募集に際しては、「写真、モンタージュ等も歓迎」と明記されている。そして第二に挙げられるのが、当時プロパガンダ・ポスターを製作する上で最も翻案とされていた、

87　支那事変国債
（青地に軍人、工員、女性、学生の横顔）

小畑六平　大蔵省　1939年

いわゆる"大戦ポスター"に、人々が飽きてしまったことである。大戦ポスターとは、第一次世界大戦期に欧米で製作・使用された、プロパガンダ・ポスターの総称であり、日本でこの種のポスターを製作する際には、意味内容面での整合性から、翻案とされる機会が多かった。しかし、それらもすでに登場から二十年が経過し、表現としてはいささか古臭かった。要するに、図案家からすればフォトモンタージュは新たな技法として気になっていたものの、採用する機会を得られずにいたが、現在は当局までもがその使用を推奨しているのであるから、その後は積極的に用いられるように舵が切られたのである。

こうして、ロシアで発達した新興写真やフォトモンタージュは、日本製プロパガンダ・ポスターにも直接間接大きな影響を与えることになり、一九四〇年の《支那事変国債──無駄を省いて国債報国──》(本書55頁、図56) もそうした片鱗が感じられる作品である。事実、このポスターにおける主題の主婦は、白い紙 (＝支那事変国債) を掲げる右手がクローズアップされているが、このような局所的な拡大や極端な遠近感の演出は、新興写真においては撮影の常套手段であった。また、主婦

を描くに当たって用いられているエアブラシは、表現技法としては日本に早くから紹介されていたものの、その利用が本格化したのはプロパガンダ・ポスターの需要が高まって以降のことであり、実際のエアブラシは、この作品のように立体的な絵画表現を目的として用いられた他、写真を合成する際の"ぼかし"の技術として多用された。ただし、最もフォトモンタージュが活用されたのは、戦時期に発行された"グラフ雑誌"においてである。

グラフ雑誌とは、写真を主体とした雑誌の総称であり、戦時期の日本においては内閣情報部発行の『写真週報』(一九三八年二月十六日~一九四四年十二月二十日、全三七〇号)、海外向けではあったものの、東方社編集の『FRONT』(一九四二~四五年、全十四冊)、日本工房編集の『NIPPON』(一九三四年十月~四四年九月、全三十六号) 等がその代

表格となる。これらの雑誌においては、被写体をかなり下から見上げるような角度で撮影したり、前景を極端にクローズアップすることによって、ものの大小や遠近に差をつけたもの、凸レンズを用いてわざと中心部を大きく、周囲を歪んだ像として写した写真がしば

89　労務動員　行け！人絹．ス・フ工場へ
厚生省、財団法人職業協会　1939年頃

88　支那事変貯蓄債券報国債券（戦車の隊列）
大蔵省、日本勧業銀行　1941年

しば掲載され、それらは日常の何気ない一コマを写したものであっても、人間の自然な視線や一般的な記録写真とは、かなり趣を異にしている。しかし、こうした表現がなされることによって、掲載された写真が示す内容は、見る者に対してより深い印象を与えるのであるから、この技法がロシアのみならず、日本のプロパガンダ戦略に多用されたことは当然の帰結であった。

現存する作品を見る限り、残念ながら《労務動員　行け！人絹・ス・フ工場へ》（図89）のようなフォトモンタージュを駆使した日本製プロパガンダ・ポスターは、そう多くない。この理由は、ポスターとは第一に人目を引く存在であらねばならないが、当時の写真は基本的にモノクロであり、いくらそれが写実性に優れ、デザイン的に面白くても、また大判に印刷したところで、それはフルカラーの画面に勝てなかったことが挙げられる。このため、プロパガンダ・ポスターにおけるフォトモンタージュの利活用としては、一九三九年の小畑六平による《支那事変国債（青地に軍人、工員、女性、学生の横顔》（図87）や四〇年の《支那事変国債──無駄を省いて国債報国──》（本書55頁、図56）に見られるように、その考え

方や技法を部分的に取り入れて、絵画的に描き直す方法が、日本においては一般的であった。

もっとも、色彩が人目を引くうえで重要な役割を果たしたし、かつ当時も人工着色の手法を用いれば、モノクロ写真をカラー化することが可能であったことを知っているならば、一九四二年の高橋春人による《貯蓄スルダケ強クナルオ国モ家モ　230億貯蓄完遂へ》（本書56頁、図57）のような作品が、いくつも製作されたに違いないと思われるかもしれない。

しかし、モノクロ写真への人工着色は手間がかかるうえ、この技法は時として写真の持つ最大の特徴である写実性を損なう危険性があった。また、それを残しつつ人工着色を行うとなると、どうしてもレタッチで施される色彩は淡彩となり、絵画的手法で描いたものよりも色彩の面で訴求力が弱くなりがちであった。こうした事情から、結果的に、人工着色の施された写真を用いたプロパガンダ・ポスターは、ほとんど世に出ることがなかった。

このように、新しい技法としてのフォトモンタージュは、戦時期の日本においては、プロパガンダ・ポスターやグラフ雑誌における新たな表現技法として世に出る機会を得た。

しかし、それが真の意味で一般化し、当時の市民に好意的に受け取られたかどうかは判然とせず、実態としては関係者の間でのみ、人気を博していたに過ぎない面があった。ただし、確かにフォトモンタージュは実験的ではあったし、それを用いたプロパガンダ・ポスターやグラフ雑誌は、戦時期に咲いたあだ花的存在ではあったものの、この期に培われた感性や技術が、戦後の日本のデザイン界の基礎となったのも事実であり、そのことについては改めて考察すべきと思われる。

第6章

節約と供出

　1937年の日中戦争開戦以降、戦費の調達は基本的に戦時債券を新たに発行し、その購入を促すことで賄われてきた。しかし、戦争の長期化と拡大は更なる戦費を必要とし、政府はそれを市中から回収する方法として、節約と供出を美徳として説き、それを報国精神の表れとして奨励する活動を展開した。

　当初の金属供出運動は、海外への支払いに充てる外貨獲得の意味合いから、対象は金、銀、白金等の貴金属を原材料とした装飾品の回収に限定されていた。しかし、武器や弾薬を新たに製造するための鉄や銅、アルミニウムの確保が、経済的にも輸送路の確保の点においても難しくなると、政府は市民が日常使用している鍋や釜、貨幣までも回収し、それらを鋳溶かしては兵器へと作り替えていった。

6 節約

節約と供出

奉公米に感謝して
一層節米致しませう

長野縣

90　奉公米に感謝して一層節米致しませう
長野県　1940年

　戦争の長期化は、農村からも兵隊として出征する若者を増加させ、農業人口の減少が生産力の低下を助長し、主食となる米の生産が減少する悪循環を生んだ。これを受けて政府は、一九四〇年三月から米の消費量を一割減らす"節米運動"を提唱した。しかし、この運動には全く効果がなく、数ヶ月後には節米量を三割に大幅に引き上げる改定が行われた。

　節米運動は米の消費量の多い都市部の市民に対して働きかけられたものであったが、同時に農村に対して行われたのが"奉公供米運動"であった。備蓄米や余剰米を農家からはき出させ、必要としているところに再分配することを目的としたこの運動は、県単位で目標石が定められ、この年の長野県には二十五万石が課された。

　《奉公米に感謝して一層節米致しませう》（図90）はそのように集められ、再分配される米に感謝し、同時に更なる節米を呼びかけるために製作されたものである。節米に協力した農家の労をねぎらうため、県は農村において出張映画会を催すことを企画し、都市部に対しては節米・敬米思想を浸透させるための宣伝活動を実施した。

91　戦争生活を確立しませう　公停協を守れ！！
長野県、大政翼賛会長野県支部、長野県翼賛壮年団　1942年以降

| 6 節約と供出

供出

92　活セ廃品
商工省　1938年

84

93 金を政府へ売りませう　五月一日ヨリ実施
長野県　1939年

節約と供出

6 供出

金を政府へ總動員

申告して金を・此際いそいで売りませう

取扱は銀行本支店で

長野縣

94 金を政府へ総動員
長野県　1939年

95　鉄と銅出して勝ち抜け大東亜戦
長野県、戦時物資活用協会　1941年

96　鉄と銅出して米英撃滅へ
長野県、大政翼賛会長野県支部、長野県翼賛壮年団本部、大日本婦人会長野県支部、長野県青少年団、（財）戦時物資活用協会　1942年

6 節約と供出

供出

《鉄と銅捧げて破れ包囲陣》（図97）は総合雑誌『キング』の発行元である、大日本雄辯會講談社（現 講談社）によって一九四一年に製作されたものである。

さて、雑誌における附録の添付は古くから実施され、読者獲得や売り上げ増加に貢献してきた。特に、子供向け雑誌に付けられた組み立て玩具や、婦人向け雑誌に付けられた別冊読本は読者の人気も高かった。ただし、戦時期には時局との関係から、雑誌内容は附録を含めて質実化し、この作品のように政府や軍の意向を反映したものが登場するようになった。

横型で文字量の多い大判の作品は、一般に"壁新聞"と呼ばれ、一九四一年以降、内閣情報局や大政翼賛会が、戦意高揚や体制維持、戦時の最新情報を国民に説く手段として、積極的に活用した。壁新聞の特徴としては、図や表、イラスト等が用いられ、文字通り"絵解き"するような構成になっている点が挙げられる。これにより、内容は老若男女を問わず理解され、周知徹底が図られたのである。実際、この作品においても、家庭から"献納"や"供出"というかたちで回収された金属製品が、その後どのような経路を経て前線で"お役に立つ"かが図解されている。

今日では民間企業が編集・発行する商業雑誌に、こ

97 鉄と銅捧げて破れ包囲陣
大日本雄辯會講談社 キング編輯部 1941年

した内容の附録が付くことは全く考えられないかもしれない。しかし、当時は国家総動員法が敷かれ、全てが戦争に捧げられてきた。従って、左端のキング編集部による「本グラフの献納に就いて」に書かれている通り、「国策の実行に懸命に努力」することは、"国民雑誌"を標榜する同誌としては当然の帰結であり、"金属類特別回収運動"の重要性が増してきた現状を受けて、それに即した附録を作成することは、その具体的態度の現れでしかなかった。実際、戦時期の新聞を見てみると、さまざまな企業が政府や軍の意向に添った内容の"献納広告"を出稿しており、中には新聞見開き二ページ分の広告を打つ企業さえ存在した。

なお、こうした活動や広告は多分にプロパガンダ的であり、その一翼を確かに担った。ただし、それらを取り上げて"戦犯"もしくは"戦時協力"と、頭から糾弾することは正しくないであろう。なぜなら、先にも述べたように当時は官民を問わず、全てが戦争に捧げられ、それに協力することが"正義"であったからである。また、戦時期の民間企業は、常に政府からの業務縮小、廃業、接収命令に怯え、出版社もその例外ではなかった。事実、出版社は内容面だけではなく、必要な印刷用紙やインキの配給に対しても、政府や軍から強い指導や干渉を受けており、事業を継続するためには、それらの意向に添わざるを得ない状況にあった。全てを戦争に染め上げてしまう戦争の怖さを物語る一枚である。

98 戦場に活かせ銃後の鉄と銅
長野県、大政翼賛会、戦時物資活用協会　1942年以降

6 節約と供出

供出

補助貨引換

銅貨 白銅貨 ニッケル貨 銀貨は
すべて勝抜くための大切な軍需資材です
直に他の貨幣と引換へませう

引換機関　各銀行本支店　信用組合

長野縣・大政翼賛會長野縣支部・戰時物資活用協會

99　補助貨引換
長野県、大政翼賛会長野県支部、戦時物資活用協会　1942年

100 第二回補助貨回収
長野県、(社)中央物資活用協会
1943年

　天然資源の乏しい日本は、兵器の原材料となる鋼材の多くとそれを動かすための燃料を、海外から輸入しなければならなかった。しかし、その支払いに充てる外貨不足が深刻で、一九三八年より金・銀・白銀等の貴金属の供出が呼びかけられ、四一年からは金属製品全般の回収が始まり、日常生活に用いる鍋や釜、寺の梵鐘や郵便ポスト、学生服の金ボタンまでがその対象とされた。
　こうして金属製品が市中から徐々に消え、最後に残ったのが補助貨（＝貨幣）であった。すでに一部の硬貨では新規鋳造分から原材料が純アルミニウムに変更され、一枚当たりの量分が減らされ、直径も小さくされてきたが、四二年十二月、政府はニッケルや銅を原材料として含む十銭、五銭、二銭、一銭及び五厘の貨幣を、《補助貨引換》（図99）に示されているように、金融機関において小額紙幣、またはアルミ硬貨に引換える措置を発布し、県単位でそれを進めた。そして翌年には、改めてそれを徹底すべく、《第二回補助貨回収》（図100）を製作した。

6 節約と供出

供出

年内に供出するところが
戦力増強も最上も大切だ

戦果に應へよ　金属回収

対收団
官廳公共團體
指定施設
非指定施設
神社・寺院
教會・其ノ他

長野縣
長野縣翼贊壯年團本部
大政翼贊會長野縣支部
財團法人戰時物資活用協會

101　戦果に応へよ　金属回収
長野県、長野県翼贊壯年団本部、大政翼贊会長野県支部、財団法人戦時物資活用協会　1942年頃

長野県立歴史館には『支那事変国債　大東亜戦争パンフレット』と題された、戦時債券の広報物を貼り混ぜたスクラップ・ブックが収蔵されている（図102）。大きさは縦二六・九×横二五・三㎝で、厚さは約一・五㎝、総ページが四四ページのスクラップ・ブックには、一九三八年二月に発売された第二回支那事変国債を皮切りとして、支那事変国債に関しては四一年十二月に発売された、同名の国債としては最後となる二十五回分までが、そして一九四二年二月に新発売された大東亜戦争国債に関しては、四月に発売された第二回分から、八月に発売された第四回分までの各広報物が丹念に貼り込まれている。残念ながら、このスクラップ・ブックを製作した人物の名前や職業、またその目的は不明である。しかし、それぞれのページの右上には「昭和拾〇年　〇回」と、貼り込まれている内容を示すスタンプと書き込みがあり、また、一部錯綜したり抜けているところはあるものの、ほぼ時系列に沿って並べられ、重ならないように貼られたり、大き過ぎるものに関しては、きちんと畳んで納められているところから察するに、この人物は当初から支那事変国債のパンフレット類に関心を示し、保存するという強い意志のもとに、収集と貼り込みを行ったと思われる。

戦時期に製作されたプロパガンダ・ポスターに関しては、ポスターを主体とした広報物の作成と、それらを活用した広告宣伝活動が盛んであり、特に支那事変国債に関しては、市中から資金を回収するために、さまざまな手法が用いられた。事実、一九三九年の《支那事変国債（割烹着にたすき掛けの女性）》（本書55頁、図55）に関しては、このスクラップ・ブック中にポスターを表紙にあしらった小冊子、同柄の絵葉書、煙草カード（図103）が貼られており、この組み合わせは三九年の《支那事変国債（スコップを持つ兵士）》（図104）や、同年の小畑六平による《支那事変国債（青地に軍人、工員、女性、学生の横顔）》（本

102　支那事変国債関係資料
（スクラップ・ブック）

長野県立歴史館蔵

column 6

スクラップ・ブックより

未使用かつ貴重な戦時国債の販促物が貼り混ぜられた、長野県歴史館所蔵の
スクラップ・ブックからは、当時の広告宣伝活動の一面を知ることが出来る。

書78頁、図87・106）にも見られることから、支那事変国債の発売においては定番化していたことが窺われる。また、内閣情報部が編集発行していた『週報』や『写真週報』の扉や裏表紙は、プロパガンダ・ポスターの定位置であり、特に『写真週報』の裏表紙はカラー印刷であったことから、ポスターの小型判として機能した。

103 《支那事変国債（割烹着にたすき掛けの女性）》と同柄の小冊子、絵葉書、煙草カード（スクラップ・ブックより）
大蔵省　1939年　長野県立歴史館蔵

ところで、スクラップ・ブック中には、珍しいものが含まれている。具体的にその例を挙げると、一九四二年の《大東亜戦争国債─勝利だ戦費だ国債だ─》（67頁、図73）の発売にちなんで製作された《セロハン・ポスター》（図107左）と《立版古》（図107右）、40年の《時間割》（図108）と42年《のし袋》（図109）である。まず、《セロハン・ポスター》であるが、

105 《支那事変国債（スコップを持つ兵士）》と同柄の小冊子、絵葉書（スクラップ・ブックより）
大蔵省　1939年　長野県立歴史館蔵

104 支那事変国債（スコップを持つ兵士）
大蔵省　1939年

これは一九三〇年代後半に実用化された新しい広告媒体であり、大きさは葉書大で、透明なセロハン・フィルムで出来ている。表面にはポスターと同柄が印刷されているが、その裏面には糊が塗布されていることから、同所に水を付けてガラス面に接着すると、シールのように貼りつく仕掛けとなっていた。主に商店や電車のガラス窓に貼られたが、一度貼つ

106 《支那事変国債（青地に軍人、工員、女性、学生の横顔）》と同柄の小冊子、絵葉書、煙草カード（スクラップ・ブックより）
大蔵省　1939年　長野県立歴史館蔵

てしまうと再利用出来ないことから現存数が極端に少なく、製作・使用実態についても不明な点が多い。従って、スクラップ・ブックに残された未使用品は貴重であり、他のポスターに関しても、同様のものが頻繁に製作された可能性を示すだけに興味深い。

次の《立版古》は、江戸時代に遡る伝統的な"おもちゃ絵"の一種である。一枚の紙に背景や土台、その上に置くパーツが印刷されており、それぞれを切り取って組み立てることによって、一種のジオラマを完成させて楽しむものであった。この《立版古》には、国債の名称や売り出し期間が明記されているこ

107 《大東亜戦争国債―勝利だ戦費だ国債だ―》の《セロハン・ポスター》と《立版古》（スクラップ・ブックより）
大蔵省、逓信省、日本銀行　1942年　長野県立歴史館蔵

とから、その広告宣伝を目的として製作されたことは確かである。ただし、これは絵葉書のように事前告知を目的として大量印刷・大量配布されたものではなく、国債の購入者に景品として無償提供された可能性が高い。なぜなら、この時代になると市中には余剰資金がなくなり、戦時債券自体も度重なる販売によって魅力が半減していたからである。そしてだからこそ、一般消費者の購買欲も低迷していた。大東亜戦争国債の発売に合わせた販促物として、少年雑誌の附録として人気の高かった立版古を採用したのである。空爆によって炎上撃沈する敵艦や水しぶき、水柱がパーツとして印刷された《立版古》は、大いに少年の心をくすぐり、それ欲しさに親にその購入を促したであろうことは、想像に難くない。

107左 《セロハン・ポスター》 拡大図
1942年　長野県立歴史館蔵

107右 《立版古》 拡大図
1942年　長野県立歴史館蔵

一方、四〇年の《時間割》は《立版古》に比べて実用的であり、主題となっている男児と女児は、共に国民学校に通う"少国民"である。子供自身の経済力は低いものの、保護者は子供の望むものを購入する傾向が強いことから、子供受けの良い景品を商品に着けるこ

とは、商業戦略として古くから実践されてきた。実際、先に挙げた《立版古》はその最たる例であり、この《時間割》もそれに沿ったものといえる。ただし、一九四一年からは一枚一円の特別報国債券（通称まめ債券）の販売が始まっており、子供が小遣いを貯めてこれを購入することが、"美談"として新聞においてもしばしば取り上げられた。従って、《時間割》は直接的な子供用の景品として企画されたことも十分に考えられ、男児用と女児用の二種が存在したことも興味深い。特に、戦時期の女児は存在感が薄く、そのような状況下に女児用があった事実は、改めて考えてみるべきかもしれない。

最後の四二年の《のし袋》は、支那事変国債を贈るための特製品であり、これは当時の戦時債券が、祝儀や餞別等の"晴れ"の場で用いられていたこと、もしくは政府がそのように活用することを、推奨していた事実を示す貴重な品である。実際、ポスター用図案の

108　時間割（スクラップ・ブックより）
1940年　長野県立歴史館蔵

懸賞募集における賞金は、基本的に戦時債券で支払われており、こうした《のし袋》がその贈呈に際して使用された可能性は極めて高い。青空に銀翼を輝かせる航空機を描いた《のし袋》の図案は、勇ましい上に美しく、文字通り晴れの場にふさわしい代物である。けれども、戦時債券は戦後、全て"紙くず"となっており、これを受け取った人物のその後が、順風満帆とは行かなかったと思われる。それらを考え合わせると、何とも皮肉な図案である。

109　のし袋（スクラップ・ブックより）
1942年　長野県立歴史館蔵

第7章

戦時期の長野県

　戦時期の長野県は非常に多面的な顔を持っていた。

　まず、製糸業と農林業を主たる産業とした同県にはこの時期、それまで以上にそれらの生産地となることが求められた。特に養蚕は、外貨獲得のためにも引き続き大いに奨励された。ただし、貧しい農民の中には、満洲への移民を決断して同地を離れる者もおり、農産物の増産は期待通りには進まなかった。

　一方、陸軍師団を擁する松本市は軍都としての色彩が強く、同市を中心とする県南部一帯では、防寒着となる羊毛の生産や寄付活動等、師団を支えるさまざまな活動が展開された。

　なお、戦争は祭りや観光、選挙に防犯意識等にも影響を及ぼし、戦争末期の長野県には、東京の学童疎開の最大の受け入れ先として機能することも求められた。

7 繭、絹、農産物

戦時期の長野県

銃後副業並農村工業品共進會

會場・上田市・長野縣小縣蠶業學校
會期・二月三日より五日まで
批判並取引懇談會 二月四日

資源の活用
銃後の護り

主催 長野縣

110 銃後副業並農村工業品共進会
Take　長野県　1938年

長野県は江戸時代より養蚕が盛んな地域として存在し、常に全国一の生産量を誇っていた。日本の外貨収入を支え続けてきた生糸は、第一次世界大戦後以降、数度にわたって大暴落し、化学繊維の発明と実用化が進んだこともあって、一九三〇年代後半の価格はかなり下落していた。それでも、日本にはこれ以上に外貨を稼げる商品がなかったことから、養蚕が盛んな地域に対してはしばしば増産が呼びかけられ、《産繭壱千百万貫確保》（図11）が製作された一九三九年の長野県の目標生産額は、前年の約三割増となる、一一〇〇貫（≒四一二五〇トン）と定められた。

映画やドラマに描かれる戦時期の労務動員は、都市部の軍需工場に偏りがちである。しかし、農村にもこのような生産目標値が定められ、銃後を支えたのである。

111　産繭壱千百万貫確保

長野県、長野県蚕糸業同盟会
1939年

7 繭、絹、農産物

戦時期の長野県

112　各種産業資金貸出　高利債借替
日本勧業銀行松本支店　1930年代後半

日本の新聞社は報道機関としてだけではなく、さまざまな事業の担い手としての顔を持ち、明治期より博覧会や共進会、展覧会等を主催することによって、地域の文化や産業の振興に寄与してきた。

《賞金壱万円　中央日本産繭競技大会》（図113）と《篤農青年選奨　賞金三千円提供》（図114）は、現在の中日新聞社の前身にあたる名古屋新聞社が新愛知新聞社と、一九三九年に主催した農業振興を目的としたイベントのために製作したものである。両者とも奨励金を贈呈する内容であったことから、対象となる地域からは多くの参加者が集まり、イベントは盛会だった。

長野県最大の県紙は昔から『信濃毎日新聞』であるが、県南に位置する阿智村は、東海地方とのつながりが強く、『中日新聞』とその前身にあたる両紙の購読者は、常に一定程度存在している。愛知県の新聞社が主催した農業振興のポスターが、周辺県に伝わっている背景には、こうした経済的な結びつきが深く関係している。

ただし、この二つのイベントは、純粋に農村の活性化や農民の生活の向上を目指して行われたものではなく、ポスター上の"繭一粒は弾丸一発"や"銃後建設"の文言からもわかるように、農業生産力の増大や外貨獲得といった、当時の国策に則ったものでしかない。地方紙を含めて戦時期の新聞社は、展覧会や講演会を含む多種多様なイベントを数多く実施しており、一見、それらは芸術や文化を奨励しているようにも思えてしまう。しかしその内容は、帝国政府や軍の意向に沿ったプロパガンダ的色彩の濃いものでしかなく、新聞社は紙面とイベントの両方を通して、戦時体制の維持強化に大きく貢献した。

113　賞金壱万円　中央日本産繭競技大会

名古屋新聞社　1939年　岐阜市歴史博物館蔵

114　篤農青年選奨　賞金三千円提供

中部農村革新聯盟、新愛知新聞社　1939年

7 繭、絹、農産物

戦時期の長野県

115　繭代金を貯蓄へ　一億一心百二十億貯蓄
長野県　1940年
アド・ミュージアム東京蔵

116　長期戦下の養蚕報国　一葉の桑も残さず繭に！
日本中央蚕糸会　1938年　岐阜市歴史博物館蔵

117 お国の為に足並そろへて！　養蚕報国貯金
全国養蚕業組合聯合会　1940年　アド・ミュージアム東京蔵

7 繭、絹、農産物

戦時期の長野県

**118　入学案内
上田蚕糸専門学校**

上田蚕糸専門学校　1930年代半ば
函館市中央図書館蔵

　一九一〇年に開校した上田蚕糸専門学校は、現在の信州大学繊維学部の前身に当たる。生糸の生産と加工が、長野県の基幹産業であると同時に、国家財政を支える屋台骨であった戦前期、同校の存在と役割は非常に大きかった。一九三〇年代に入ると、大学や専門学校の多くが、優秀な人材確保と受験生の利便性を考慮し、入学試験を学外でも実施するようになった。実際、《入学案内　上田蚕糸専門学校》（図118）を見てみると、この年の同校の試験は、一〇〇名の入学生を集めるために、東京、名古屋、京都、岡山、九州と、東京以西の全地方で実施されたようである。

119　木炭増産報国　三千六百万貫確保
国民精神総動員長野県本部　1938年頃
アド・ミュージアム東京蔵

120　軍用野菜を増産致しませう
長野県、長野県購買聯、長野県農会
1930年代後半　アド・ミュージアム東京蔵

7 移民と疎開

戦時期の長野県

121 往け若人！ 北満の沃野へ!!
三四呂　長野県　1940年頃

参考図版1　『信濃毎日新聞』1939年2月7日朝刊8面《満蒙開拓女子修練所開設》のポスター

一九三六年から国を挙げて推奨された満蒙開拓移民に関して、長野県は全国で最も多くの人材を送り出した自治体となった。具体的には、村や集落を単位とした集団移民も頻繁に行われた一方、自作農を目指して個人的に満蒙に渡ろうとする農家の次男や三男も多く、彼らは三四呂による《往け若人！ 北満の沃野へ!!》（図121）が呼びかける満蒙開拓青少年義勇軍の募集に応じるかたちで新天地を目指した。

移民希望者に対しては、事前学習の機会として修練所への入所や通学が義務づけられ、《満蒙開拓女子修練所開設》のポスター（参考図版1）は既存のものとは別に、女子向けの修練所が開設されたことを知らしめるために製作されたものである。

一九三八年から拓務省は道府県が主催者となる女子向けの移民講習会の開催に当たって、補助金を交付するようになり、同年には満洲移民協会が二四〇〇名の〝大陸花嫁〟を募集し始めた。

こうした経緯の中で、長野県内には翌年十ヵ所の女子修練所が開設された。対象となるのは満蒙開拓者の配偶者、または将来そのようになることを希望する女性であり、彼女たちの中には、先に入植した満蒙開拓青少年義勇軍の男性と写真だけの見合いを経て、大陸花嫁として単身満蒙に渡り、悲劇的な最後を迎えた人が少なくなかった。

7 軍都としての長野県

戦時期の長野県

恤兵　明日ノ戦闘必勝ハ今日ノ銃後ノ力ヨリ
松本聯隊区司令部　1941年

122　恤兵明日ノ戦闘必勝ハ今日ノ銃後ノ力ヨリ

123　恤兵金品寄附受付　銃後篤志家恤兵金品寄附

松本聯隊区司令部
1941年

ここに掲げた《恤兵明日ノ戦闘必勝ハ今日ノ銃後ノカヨリ》（図122）、《恤兵金品寄附受付　銃後篤志家恤兵金品寄附》（図123）、《恤兵金品使用経過》（図124）の三種のポスターは、一九四一年の陸軍記念日に際して、松本聯隊区司令部が製作したものである。三種で一二〇〇枚が印刷されたこれらのポスターは、県下の市町村長、聯合分会長、国防婦人会長、警察署長に配布されたほか、恤兵品（じゅっぺいひん）とは何か、どのようにすれば寄付出来るか、そして寄付された品物が、どのような経路で第一線の兵士の元に届けられるかを知らしめるために、市町村のしかるべき商店に掲示された。なお、今日では全く耳慣れない〝恤兵〟であるが、これは、金銭や品物を送って、兵士を慰問することを指す。

ところで、《恤兵明日ノ戦闘必勝ハ今日ノ銃後ノカヨリ》（図122）と《恤兵金品寄付受付　銃後篤志家恤兵金品寄附》（図123）に見られる、髭面の二人の兵士が向かい合いながら、赤い着物を着た人形を手に喜んでいる様子は、不釣り合いに映るかもしれない。しかし、戦争の激化

7 軍都としての長野県

戦時期の長野県

124　恤兵金品使用経過
陸軍省　1941年

```
恤兵金品使用經過
├─ 陸軍省恤兵部
│   ├─ 第一線部隊
│   │   ├─ 将兵慰安設備費
│   │   ├─ 軍馬軍犬軍鳩慰喰費
│   ├─ 聯隊區司令部
│   │   ├─ 戦没者遺族弔慰金（金参拾圓）贈呈
│   │   ├─ 戦没者初盆香花料（金壹圓）贈呈
│   │   ├─ 出征軍人遺家族罹災見舞金（金五圓）贈呈
│   ├─ 陸軍病院
│   │   ├─ 入院患者慰安設備費
│   │   ├─ 入院患者衣類洗濯費
│   │   ├─ 入院患者増給養費
│   │   ├─ 入院患者慰問品
│   │   ├─ 演藝費
│   │   ├─ 庭園整理費
│   └─ 恤兵部
│       ├─ 慰問袋調製費
│       ├─ 慰問品輸送費
│       ├─ 第一線部隊慰安設備費
│       ├─ 第一線出動軍人慰恤費
│       ├─ 傷痍軍人扶助費
│       ├─ 慰安諸品購入費
│       ├─ 演藝團派遣費
│       └─ 軍人遺族扶助費
```

と長期化によって疲労困憊した前線の兵士にとって、恤兵品は内容を問わず、家族からの手紙や写真と共に大いに慰めとなった。このため、その代表格である慰問袋の作成とその寄付は、各種婦人団体や学校を単位としてしばしば実施された。慰問袋を開封しながら仲間と喜び語らう兵士の姿をあしらった二種のポスターは、戦地に家族や知人を送り出している当時の人々に対して、訴えるところが大きかったと思われる。

一方、白地に文字だけの《恤兵金品使用経過》（図124）は、ポスターというよりも、全国から寄せられた金品が陸軍省内でどのように管理され、配分されていたかを説く表である。こうしたものがわざわざ製作された背景には、国民に対してさらなる恤兵を促す意図があったものと推察される。これを見ると、恤兵として寄せられる金品は、前線の兵士だけではなく、傷病兵や遺家族にまで幅広く使われていたことがわかる。恤兵部はそもそも後方支援的な部署ではあったが、戦争の長期化によってその役割は大きくなり、業務も拡大の一途をたどった。ちなみに、現在全国に点在する国立病院の中には、この表に記されている陸軍病院を前身としているものも多い。

初代天皇である神武天皇が即位してから二六〇〇年目の節目の年となる一九四〇年には、当初さまざまな記念行事が計画されていた。しかし、一九三一年の満洲事変勃発を契機として、以降の日本は戦争への歩みを加速させ、国際社会からの孤立は一九四〇年に東京での開催が決まっていたオリンピックの返上や万国博覧会の中止に発展した。

こうして、紀元二六〇〇年の記念行事は国内のみで執り行われることとなったが、時局との関係から全般的に、今一歩盛り上がりに欠けるものとなり、それを補填する意味合いもあって、四〇年に行われた行事には〝紀元二六〇〇年〟の冠を頂いたものが多かった。

《聖戦完遂》（図125）は松本聯隊区司令部が陸軍記念日に際して、部員から提出させた国防標語五編を入れて製作したものである。日中戦争の再認識と、銃後県民の新たなる奮起を求めるために、二〇〇〇枚が印刷されたこのポスターは、管下の市町村に送付された。

125　聖戦完遂
　　　紀元二千六百年
　　　興亜報国運動

松本聯隊区司令部
1940年

7 軍都としての長野県

戦時期の長野県

126 羊毛供出たやすい愛国

陸軍製絨廠緬羊組合聯合会　1940年以降

112

日本における羊毛の生産は、昔から軍や戦争との関わりが深く、陸軍製絨廠緬羊組合聯合会が《羊毛供出たやすい愛国》（図126）、《産毛報国》（図128）、《羊毛はみんな勇士の防寒衣》（図127）という三種のポスターを製作した理由も、戦争と無関係ではない。

一九三八年、オーストラリア政府は日本の満洲政策に反対する立場から、羊毛の対日輸出量を削減する制裁措置を決定し、これは陸軍省を大いに困らせた。なぜなら、満洲における戦争続行には、毛羊を主原料とする防寒具が必要不可欠だからである。

このため、陸軍省は〝養羊〟、即ち羊を飼育し、羊毛を生産することを、省を挙げて奨励し、それはすぐさま結果に結びついた。実際、当時の統計資料を見てみると、日本における緬羊頭数は、一九三六年には二万四〇〇〇頭弱であったが、四〇年には二十万頭弱にまで急増している。

ちなみに、戦前期の日本国内において、養羊が最も盛んであったのは福島県であった。しかし、寒冷な長野県も緬羊の飼育には適しており、また、隣接する愛知県は、伝統的に毛織物工業が盛んな地であった。養羊が長野県内で推進された背景には、このような二つの地理的条件が大きかった。ただし、満洲に展開していた陸軍歩兵第五十聯隊が、松本市を本拠地としていたことや、生糸に代わる安定的な新産業を模索していた地元の商工界が、軍需の見込める養羊を、その一つとして捉えていたことも、忘れてはならない事実である。

127　羊毛はみんな勇士の防寒衣

陸軍製絨廠緬羊組合聯合会
1940年以降

7 軍都としての長野県

戦時期の長野県

128　産毛報国
陸軍製絨廠緬羊組合聯合会
1940年以降

129 おねりまつり
飯田市観光協会　1938年

7 戦時期の長野県
全ては戦争勝利のために

130　植樹祭　四月十五日　植栽に勤労奉仕
長野県、信濃山林会
1941年

《植樹祭　四月十五日　植栽に勤労奉仕》（図130）の植樹祭は、前年の紀元二六〇〇年を永遠に記念すると共に、治山愛林思想の普及を図るために企図されたものであり、一九三四年から四月に全国的に行われた"愛林日"とは異なる。

市町村を施行主体として、四月十五日に県下一斉に行われることになった今回の植林祭の目標植林数は、最低一八〇万本であり、公有林を中心に杉、扁柏、花柏、赤松、落葉松、櫟、楢が植えられることになった。

戦時期は金属回収のあおりを受けて、金属製品が木製品や陶製品に置き換えられ、また化石燃料の不足を補うために、木炭の需要も続伸した。しかしその一方、人手不足から山林の手入れは行き届かず、伐採した後の植林は遅々として進まなかった。この時期に愛林運動や植林祭が各地で実施された背景には、このような事情があったのである。

132　防犯報国　犯罪予防に協力致しませう

長野県刑事協会　1939年　アド・ミュージアム東京蔵

131　興亜の礎　県会議員総選挙　選挙粛正　棄権防止

長野県　1939年　アド・ミュージアム東京蔵

133　防空防火協力一致

長野県　1940年　立命館大学国際平和ミュージアム蔵

7 戦時期の長野県

全ては戦争勝利のために

134 第十回方面委員記念日
長野県社会事業協会
長野県方面委員聯盟
1937年　国立国会図書館憲政資料室
岡田ポスターコレクション蔵

135 正しき計量伸びゆく日本　長期建設は計量の自覚から
松本市　1938年　国立国会図書館憲政資料室　岡田ポスターコレクション蔵

column 7

学童疎開

1944年3月になると東京は頻繁に空襲を受けるようになり、東京都は近県に学童疎開させることを余儀なくされた。長野県は全国最大規模の集団疎開の受け入れ地として、多数の東京の児童を受け入れることになった。

一九四四年三月、政府は都市部と工業地帯に暮らす児童の安全を考慮し、国民学校の三～六年生を対象とする、学校単位の集団疎開の促進を決定した。こうした中、東京都は八月から順次二十万人以上の児童を学童疎開として近県に送り出し、長野県に現在の世田谷区、豊島区、杉並区、中野区の児童を全県で三万七〇〇〇人受け入れることになった。ちなみに、この人数は東京都の学童疎開の県単位の受入数としては最も多く、阿智村でも世田谷区立深沢国民学校の児童を受け入れ、宿舎となった旅館や寺の前で、彼らが当時の原村長を交えて撮影した記念写真（参考図版）も数点現存している。

学童疎開に関しては、近年、埋もれた資料の発掘や聞き取り調査も盛んに行われ、個別の研究も進んできている。また、その結果が書籍や展覧会として公表される機会も増えてきている。家族と離れる生活を、幼くして余儀なくされた児童が記した手紙や絵日記には、寂しさや飢えに加え、宿泊所となった施設の不衛生さや設備の悪さに対する不満、地元住民との軋轢やいじめといった、否定的な内容が目立つ。しかし、受け入れる長野県も決して豊かな状況にはなく、突然やってきた四万

参考図版　阿智村に疎開中の世田谷区立深沢国民学校　左：阿智村駒場上町長岳寺　右：阿智村駒場白木屋旅館

136　疎開に御協力を願ひます

東京都　1944年

137　待たない空襲・待てない疎開　帝都の疎開に協力！

長野県　1944年

人近い子供たちを"食べさせる"ことは容易ではなかったし、都市部の子供たちが"生命の安全"の名の下に、"疎開"という"避難"行為をさせてもらえる現状を、逃げ場を持たない地元住民が快く思わなかったとしても不思議ではない。

ここに掲げた二枚のポスターは、学童疎開を"送り出す側"と"受け入れる側"が、それぞれ製作したものである。《疎開に御協力を願ひます》(図136)は、送り出す側の東京都が製作したものであり、文言は東京都長官(現在の東京都知事)であった大達茂雄によって揮毫されている。一方、《待たない空襲・待てない疎開　帝都の疎開に協力！》(図137)は、受け入れる側の長野県が製作したものであり、疎開の実施経緯と疎開者に対するあるべき態度が、漫画仕立てで説かれている。物資が枯渇する中で急ぎ印刷されたこれらは、疎開の速やかな実施が喫緊の課題であったことと、頭では"疎開に協力"しなければならないことを判っていても、実態と感情のレベルで、それがいかに困難であったかを如実に物語っている。

第8章

傷兵・遺家族

　1931年9月の満洲事変、及びその翌年5月の上海事変は、日本軍の活躍によって早くに収束した。しかし、武功の影には必ず戦病死者や傷病兵とその遺家族が存在し、38年に厚生省（現　厚生労働省）は、その外局として傷兵保護院（翌年、軍事保護院に改称）を設置した。
　同院の目的は、日中戦争の開戦によって急増したそうした人々に対して、適切かつ速やかに援助を行うことにあった。なぜなら、戦争の激化と長期化は大量の戦病死者や傷病兵を生み、彼らの存在や処遇は、新たな社会問題に発展しかねない要素を孕んでいたからである。
　同時に、招集によって一家の大黒柱を失った遺家族に対する対策も急がれ、さまざまな施策が打ち出された。ただし、結果的に同院が掲げた"感謝"や"援助"は、対象者が多くなる中で、必ずしも十分には行き届かなかった。

138 名誉の負傷に変らぬ感謝　銃後後援強化週間
片岡嘉量　傷兵保護院、国民精神総動員中央聯盟　1938年

軍人援護会は戦没軍人の遺族や傷病軍人、及びその家族に対する援護事業を行うために設立された財団法人であり、活動内容は厚生省（現 厚生労働省）の外局として設立された軍事保護院と近い。《援護の光に輝く更正》（図139）を描いた日名子実三は彫刻家であるが、兵士の胸元に付けられ、画面右上に改めて描き起こされた傷痍軍人章をデザインした縁から、ポスターを手がけることになったと思われる。

主題は傷兵として帰還した元兵士であり、農作業に従事するその姿は、徽章と同様に再起奉公者として輝いているように見える。しかし、彼が左手に鍬を携えているのは、構図上の問題からではなく、戦争で右腕を失ったからである。鍬を手にする日焼けした逞しい左腕と、下ろされた右袖と白い手袋がその現実を静かに物語っている。

なお、このポスターには長野県支部と記されているものの、"埼玉県支部"や"福岡県支部"と記されたポスターも現存している。この理由は、軍人援護会本部で各道府県の必要枚数を取りまとめ、自治体名を入れた状態で支部に送付されたからである。ちなみに、こうした広報物の一括製作と配布は、戦前期においても、公的な機関が全国規模の記念行事を同時に行う場合に、しばしば実施された。

139　援護の光に輝く更正

日名子実三
恩賜財団軍人援護会長野県支部　1939年

140 仰げ忠魂護れよ遺族
片岡嘉量　厚生省　1939年

141 誉の遺族へ挙国の援護
大塚均　厚生省　1939年

片岡嘉量による《仰げ忠魂護れよ遺族》(図140)と、大塚均による《誉の遺族へ挙国の援助》(図141)は、もう一枚の《感謝で守れ勇士の遺族》(図142)と共に、一九三九年春の靖国神社臨時大祭（現 例大祭）用のポスターとして製作されたものであり、三種で十八万部が印刷され、全国に向けて発送された。

国のために戦死した者は"英霊"として靖国神社に合祀されることになっており、その御霊を弔う春と秋の臨時大祭には、天皇や皇族を筆頭に、陸軍・海軍関係者、各種団体と遺族が全国から参拝に訪れ、同社内では期間中にさまざまな記念行事が行われた。また、その様子は後日『靖国神社臨時大祭写真帖』としてまとめられた。

日中戦争での戦果が挙がっている中で行われた三九年の臨時大祭は、当時の新聞報道によると、ある意味で大いに盛り上がったようである。しかし、一家の長を失った家族にとっては、悲しみを新たにする時と場であり、母親と幼い子供たちの後ろ姿には、そうした感情と今後の生活に対する不安が感じられる。

142 感謝で守れ勇士の遺族
厚生省　1939年　昭和館蔵

8 傷兵・遺家族

譽の家門に輝く記章

軍事保護院

本圖は名譽ある戰歿軍人の遺族たる表章として授けらるる軍人遺族記章で實物は直徑廿五粍の銀色金屬櫻花に紫色絹紐を付してあります
國民は本記章を佩用せらるる方々に對し尊敬と感謝の意を表することを忘れてはなりません。

143　誉の家門に輝く記章
岸信男　軍事保護院
1940年

《誉の家門に輝く記章》（図143）の中央に描かれている紫色の房飾りの付いた桜の記章は、"軍人遺族記章"であり、授与対象者は戦死した軍人及び戦地で傷病し、そのため三年以内に死没した者、並びに陸軍大臣または海軍大臣が前二者に相当すると認めた軍人の遺族中、その親族関係の最も濃厚な一人とされた。

記章の授与は一九三一年八月に発令された、勅令第二〇四号で定められていた。しかし、この時は具体的な戦争の影がなく、市民の間でこの記章はそれほど話題とならなかった。ところが、それから約十年後の一九四〇年になると、記章は鳥居と共にポスターの中央に大々的に描かれるようになった。ここからは、戦争の激化に伴う戦没遺家族の増加を受けて、記章の存在が大きくなったことが窺われる。同年にはこのポスターを表紙にあしらった『遺族のしをり』も編まれ、関係者に配布された。

144　毎朝家内揃つて兵隊さん有難うを唱へその労苦を偲びませう
愛国婦人会、大日本国防婦人会、大日本聯合婦人会、大日本聯合女子青年団　1940年

145　兵の家を護れ
松澤弘　長野県　1942年

　一九四二年十月の軍人援護週間にちなんで、長野県は県独自の事業として、同週間用のポスターと標語を公募した。《兵の家を護れ》（図145）はその一般部門のポスターの一等当選作であり、作者の松澤弘は当時、松本商業学校（現　松商学園高等学校）に在籍する生徒であった。

　大人を対象とした一般部門において、現在の高校生に相当する生徒が一等を勝ち取り、作品がポスター化されることは、ある意味で快挙といえる。しかし、戦前期の日本の商業学校においては、将来に役立つ実用的な美術教育として、ポスターの図案作成を授業に組み込む学校も多く、松澤もそのような中でポスターの描き方を学んだものと思われる。

　"兵の家"とは出征者を出した一家のことを指し、玄関先にはこのような門標が掲出された。一家の大黒柱が不在であることを示す門標は、周囲に対して残された妻子への適切な支援を促す効果が期待され、このポスターの中では"隣組"が盾となって護っている。あるべき姿をわかりやすく説いた本作は、生徒の作品ではあるものの、一等にふさわしい完成度を見せている。

146　湧き立つ感謝　燃え立つ援護（馬上の兵士）
田淵たか子　軍事保護院、恩賜財団軍人援護会　1942年

ポスターとは、何らかの情報を人々に知らせることを目的に制作されるものであり、戦時期の日本においては、国民に知らせるべき事項が次々に発生したことから、ポスターはその告知媒体の一つとして、大いに活用された。しかし、戦前期に製作された日本製ポスターに関しては、それが民間企業を依頼主とする商業ポスターか、時の政府や公共機関が依頼主となって製作されたプロパガンダ・ポスターかを問わず、製作枚数や配布先についての記録がほとんど残されておらず、不明な点が多い。ただし、オフセット印刷や写真製版が普及したことによって、ポスター製作に費やされる時間と労力、ひいては費用が大幅に下がった一九二〇年代半ば以降においても、製作枚数が万の単位になることは、大手企業が依頼主となった商業ポスターにおいても、そう滅多に起こることではなかった。

ところが、プロパガンダ・ポスターの場合、全国に配布されるものの印刷枚数は簡単に万の単位を越え、判明しているものを見てみると、一九三八年八月の大橋正による《支那事変国債（債券をくわえた青い鳥）》(**図147**) は六十万枚、四一年の土屋華紅による《貯蓄実践運動　一億総動員》(本書51頁、**図52**) は十六

column
8

洗脳化計画
―― 繰り返される報道と図案利用 ――

国債の発売にあわせポスターと同じ図柄をあしらった小冊子や絵葉書、煙草カード等の作成は、人々の記憶に広く、深くそれを刻み込むことに功を奏し、その宣伝効果は絶大であった。

万枚が印刷され、全国に配布された。もっとも、いたずらに印刷枚数を増大させたところで十分な効果は得られず、新たな情報をより多くの人に、より早く、より確実に、深く浸透させるために、依頼主となる政府や公共機関はさまざまな作戦を講じた。

例えば、先に取り上げた《支那事変国債（債券をくわえた青い鳥）》の場合は、それまでの同ポスターの大きさが、基本的に四六半裁（七八八×五四五ミリ）のみであったのに対し、物資の節約と掲示板での場所の取り合いを考慮して、今回からはその半分の四六四ツ切（五四五×三九四ミリ）のものも製作されている。また、《貯蓄実践運動　一億総動員》の場合は、厳密に見ると《貯蓄実践運動　一億総動員》が製作されたこともわかっている。

このように、ポスターは元来の大きさや媒体を変更することによって、結果的にその数量を増やし、人目につく機会を獲得したが、単独の印刷物として最も多く製作・利用されたのは絵葉書であった。

一九〇〇年に私製葉書の製造と販売が逓信省によって許可されると、日本では空前の絵葉書ブームがおき、専門に扱う店が生まれ、

147 支那事変国債（債券をくわえた青い鳥）
大橋正　大蔵省　1938年

148 セロハンポスター270億貯蓄達成
土屋華紅　千葉県　1941年
立命館大学国際平和ミュージアム蔵

個人的にその収集や交換を楽しむ人々が出現した。そして当然のこととして、この現象に実業界は敏感に反応し、美麗なポスターで名を馳せた百貨店や海運会社、酒造・酒販業界は、自慢のポスターと同柄の絵葉書を顧客や取引先に送る、今日のダイレクト・メールにも通じる広告手法を積極的に展開し、好評を博した。

時代が下り一九三〇年代の後半に入ると、ポスターの主たる依頼主は民間企業から政府機関とその外郭団体へと変化し、それに伴って"広告（アドヴァタイジング）"は"宣伝（プロパガンダ）"と呼ばれる機会が多くなった。政府は時局の変化に合わせて、国民に向けてさまざまな情報を発したが、それらはいずれも早急に周知徹底が図られるべき事項であった。このため、商業広告における成功モデルは、政治宣伝の場でも漏れなく踏襲され、プロパガンダ・ポスターは同柄の絵葉書として世に出る機会が多かった。例えば、三八年の和田三造による《国を護つた傷兵護れ》（本書36頁、**図32**）に関しては、同柄の絵葉書（**図149**）があり、四〇年の川端龍子による《護れ興亜の兵の家》（本書36頁、**図35**）に関しても、ポスターと同時に同柄の絵葉書（**図150**）が製作されたことが判明している。ちなみに、陸軍は三月十日の陸軍記念日に際して、毎年ポスターや絵葉書を製作していたが、その枚数はいつも桁違いに多く、四〇年に関しては陸軍省情報部による《三月十日（陸軍記念日）》

（本書28頁、**図24**）が、ポスターとして四万枚、同柄の絵葉書（**図151**）として二十五万枚製作された。

なお、プロパガンダ・ポスターは新聞雑誌に掲載されることも多く、一九三九年の《支那事変貯蓄債券貯蓄報国（青地に貯蓄報国の本）》（**図152**）は『東京朝日新聞』一九三九年一月二十日の朝刊四面に広告（**参考図版1**）として掲載されている。ただし、新聞の場合は同年の岸信男による《お国の為めに金を政府に売りませう─金も総動員─》（本書38頁、**図37**）と『信濃毎日新聞』一九三九年六月十一日の朝刊八面に掲載された「調査員打合せて更に金を洗出す」（**参考図版2**）のように、ポスターの告知する内容が記事として紙面で取り上げられる際、その関連図版として紹介されることの方が圧倒的に多かった。

一方、雑誌におけるポスターは、裏表紙や見返し、扉等の比較的印刷の仕上がり良い上質紙が使用されているところに、たいてい一頁広告として掲載された。特に、一九三六年十月十四日に創刊され

たA5判の週刊誌『週報』と一九三八年二月十六日に創刊されたA4判の週刊グラフ雑誌『写真週報』は、共に内閣情報部が編集発行していた雑誌であることから、プロパガンダ・ポスターが優先的に掲載され、四〇年の《支那事変国債――胸に愛国手に国債――》(本書58頁、図60)は六月十二日発行の『週報』第一九一号の裏表紙(参考図版3)と、同月日発行の『写真週報』第一二〇号の裏表紙(参考図版4)にあしらわれている。

151 三月十日(陸軍記念日)の絵葉書
陸軍省情報部　陸軍省　1940年　個人蔵

150 護れ興亜の兵の家の絵葉書
川端龍子　軍事保護院　1940年　個人蔵

149 国を護つた傷兵護れの絵葉書
和田三造　傷兵保護院、文部省　1938年　個人蔵

参考図版1　「支那事変貯蓄債券の広告」『東京朝日新聞』1939年1月20日朝刊4面

152 支那事変貯蓄債券貯蓄報国(青地に貯蓄報国の本)
大蔵省、日本勧業銀行　1939年

参考図版2　「調査員打合せて更に金を洗出す」『信濃毎日新聞』1939年6月11日朝刊8面

参考図版4 『写真週報』第120号
1940年　昭和館提供

参考図版3 『週報』第191号
1940年　昭和館提供

参考図版5 『日本傷痍軍人歌』の表紙に使用された国を護つた傷兵護れ
和田三造　傷兵保護院、文部省　1938年　13.0×9.3cm　安城市歴史博物館蔵

参考図版6 『子供の育て方』（東京帝国大学教授医学博士　栗山重信氏執筆）1939年　厚生省体力局　18.7×12.8cm　（群馬県立文書館寄託）富澤家文書

その他、プロパガンダ・ポスターはパンフレット、冊子、読本等の表紙や、マッチのレッテル、煙草のパッケージやその中に同梱される煙草カード等にも転用され、先に挙げた《国を護つた傷兵護れ》は『大日本傷疾軍人歌』（参考図版5）の表紙にも用いられ、一九三九年の《強く育てよ御国の為に》（本書60頁、図64）は、ポスターと同時に配布されたパンフレット『子供の育て方』（参考図版6）の表紙を飾っている。

残念ながら、日本の場合はポスターならポスター、絵葉書なら絵葉書といった具合に、研究も収集も媒体別に縦割りになる傾向が強く、横断的もしくは総合的に行っている機関や個人は非常に少ない。このため、戦時期にプロパガンダ・ポスターと同柄の絵葉書やカード類が大量に製作・配布されたり、新聞や雑誌に積極的に取り上げられたり、あらゆる形態に合わせてデザインされたと思われているものが、実はポスターの縮小版や転用であることは意外に多く、当時のプロパガンダ・ポスターは、さまざまな媒体に移し替えられることで露出する機会を得て、人々はそれを繰り返し見ることによって、そこに記されている内容を"正義"であり"真実"であると信じ込まされてきたのである。戦時期の日本製プロパガンダ・ポスターが視覚メディアの中心に位置し、"洗脳化計画"の一翼を担ったことは、忘れてはならない事実である。

われていたことを明確に認識している人は、それほど多くはない。しかし実際には、一見

一九三一年の満洲事変勃発以降、四五年の終戦までの十五年間に、政府や軍とその外局によって盛んに製作・流布されたプロパガンダ・ポスターの総数は定かではない。しかし、現存する作品と関連資料から察するに、その枚数はポスター単体としても、当時の日本の総人口を超えていたと思われる。その上、ポスターはしばしば絵葉書や煙草のパッケージ、雑誌の扉や裏表紙にも写し替えられていたことから、その告知効果は絶大であり、プロパガンダ・ポスターが戦時体制の維持強化に果たした役割は非常に大きい。

さて、戦時期に製作された多種多様な大量のプロパガンダ・ポスターが、掲出後どのようになったかであるが、今日のようにすぐにゴミとなることはなかった。なぜなら、当時はポスターのような大判厚手の用紙の入手が難しく、裏白のポスターは裏面に新たに文字を書いて別の掲示物としたり、小包を送る際の包装紙とするのに適していたからである。従って、掲出期間を満了したポスターは、そのように再利用されることが多かったし、すぐにそうしない場合も、それを前提に貴重な物資として取り置きされることが常であった。

けれども、一九四五年八月十五日を境に、残

column 9

ポスターの末路

終戦とともに時代の証言者たるポスターは一転して厄介者と化した。その多くは、裏紙や包装紙として再利用されるか、証拠隠滅を図る日本人によって発せられた「廃棄命令」によって消却廃棄される運命をたどった。

されたプロパガンダ・ポスターは一転して厄介者となってしまった。

長野県の松本市公文書館には『昭和二十年庶務関係書類綴』(参考図版1)と題された東筑摩郡今井村役場(現松本市今井)による、厚さ約一〇㎝の公文書が保存されている。この中には「秘」の朱印が押された文書が五点含まれており、その一つに「大東亜戦争関係ポスター焼却ノ件」(以下「ポスター焼却ノ件」)がある (参考図版2)。

一九四五年八月二十一日に、松筑地方事務所長名で各市町村長宛てに発せられたこの通牒は、同月二十四日に今井村役場で受領され、文書の上辺には秘密を表す「秘」に加え、「至急」と「親展」の朱印が押され、その横には回覧すべき担当者名と、その私印が押されている。本文には「曩ニ機密重要書類焼却ニ関シ通牒致置候処今回同趣旨ニ依リ標記ポスター類焼却方ニ関シヨリ通達ノ次第モ有之候条至急措置相成度」と書かれており、内容を要約すると、既に機密文書の焼却廃棄に関しては命令済みであるものの、ポスターもその例外ではないことから至急そのようにするよう促すものとなっている。しかも、追記的に「尚本件ニ関シ貴管回中等学校国民学校、各種団

参考図版1 『昭和二十年　庶務関係書類綴』
1945年　25.0×17.0cm　松本市公文書館蔵

参考図版2　大東亜戦争関係ポスター類焼却ノ件
1945年　25.0×17.0cm　松本市公文書館蔵

体等ニモ適宜ノ方法ニ依リ通牒セラルヽト共ニ本文書ハ焼却相成」との一文があり、ここからはこの焼却処分命令書自体を、隠匿しようとしていた事実も窺われる。

戦時期がどのような時代であったのか、またその当時に何が行われていたのかを示す公文書や写真類は、現存数が極めて少ない。そしてこれまでは、その理由として空襲を筆頭とする戦禍焼失が声高に叫ばれ、皆がそれを信じてきた。しかし、戦時期の公文書の、"現存しない状況"が全国的に見られ、かつ「ポスター類焼却ノ件」のような通牒が存在したとなると、それらは敵国の攻撃によって戦時期に焼失したよりも、終戦後に日本人によって発せられた廃棄命令を受けて、人為的に焼却された可能性の方が高く、数量的にもより多くのものが、後者を要因として失われたと考えられる。

一九四五年八月十五日の終戦の詔を境に、日本の政治体制は大きく転換し、連合国側は戦争責任の所在を明らかにし、関係者にしかるべき責任を取らせようとして、その証拠探しに血道を上げた。一方、前日まで為政者の地位にあった者は、自らが糾弾されることを恐れ、その証拠隠滅を図ろうと、公文書やポスターの処分を急がせた。そしてその結果が、今日の関係資料の現存しない現状、ひいては十五年戦争期がどのような時代であったのか、そのときに何が起こったのかをわかりにくくさせている。

全国的に発せられながらも、現時点では今井村役場で受領したものしか確認出来ない「ポスター類焼却ノ件」は、終戦直後の混乱に乗じて、旧為政者が自らの保身を目的として発したことが明らかなだけに、現存するプロパガンダ・ポスター以上に厄介な存在かもしれない。しかし、逆説的にこの通牒は、戦時期のプロパガンダ・ポスターが公文書と同等の価値を持ち、大きな役割を担っていたことを、旧為政者側が認めていたことを示す証拠でもあり、阿智村コレクションと同様に重要な"時代の証言者"といえる。

作家解説

大塚均　おおつか・ひとし　一九二一〜九八

図案家、山口県生まれ。一九三五年、東京高等工芸学校工芸図案科を卒業し、四五年まで逓信博物館に勤務し、《支那事変貯蓄債券（日章旗と満洲五色旗をあしらった双葉）》（図8）等、逓信省とも関わりの深い作品を手がけた。また、三九年に結成された、東京高等工芸学校工芸図案科の卒業生有志を中心とする報道美術協会や、目的美術の開拓を掲げた日本実用美術協会に、創立会員として参加した。共にプロパガンダ活動を目的とした

大橋正　おおはし・ただし　一九一六〜九八

図案家、京都府生まれ。一九三七年、東京高等工芸学校工芸図案科卒業。《支那事変国債（債券をくわえた青い鳥）》（図147）が入賞した当時は、大阪大丸呉服店宣伝部に図案家として勤務していた。四〇年、日本電報通信社（現　電通）に転職し、四四年には同社の外郭団体である日本宣伝技術家協会に出向することで、ポスター製作を中心とするプロパガンダ活動に本格的に従事した。《二百卅億貯蓄完遂へ　貯蓄する　撃つ！勝つ！築く！》（図81）はこの時期の代表作である。

片岡嘉量　読み方、生没年不明

作品から察するに図案家と思われる。《七月七日は支那事変勃発一周年》（図23）や《進め長期建設へ　国民精神総動員》（図38）は、いずれも三八年の作品であり、現存する他のポスターの制作年は三八〜四〇年に集中している。戦時期に組織された各種図案家団体に所属したり、ポスター用図案の懸賞募集に応募した形跡は、現時点では確認出来ていない。ただし、当時は特殊技法とされたエアブラシを用いた作品を残しており、初期の日本製プロパガンダ・ポスターを担った、力量ある人物であったと推察される。

加藤正　読み方、生没年不明

図案家、香川県生まれ。《支那事変国債（陸軍兵、航空兵、海軍兵、看護婦の横顔）》（図50）入賞時は、大阪市内にアトリエを構え自営していたようである。戦時期に開催されたポスター用原画の懸賞募集にしばしば応募・入選を果たした。

川端龍子　かわばた・りゅうし　一八八五〜一九六六

日本画家。和歌山県生まれ、本名は昇太郎。当初は葵橋の白馬会洋画研究所や太平洋画会研究所等で日本古美術に感銘を受けたことから、一九一三年に渡米し、ボストン美術館等で日本古美術に感銘を受けたことから、帰国後は日本画家に転向。三七年以降、陸海軍省の嘱託画家として中国や満洲南方にしばしば赴いた。三八年に結成された大日本陸軍従軍画家協会に関しては設立会員となり、同年の第一回大日本陸軍従軍画家協会展を皮切りとして以降は戦時美術展や大東亜戦争美術展等、軍が関与する美術展への出品を続けた。ポスターとして描いたのは《護れ興亜の兵の家》（図35）一点のみであるが、各種ポスター用原画の審査員をしばしばつとめた。

岸信男　きし・のぶお　？〜一九四七

建築家、図案家。早稲田大学理工学部建築学科卒業。大学卒業後に西村建築事務所に就職したものの、長兄・秀雄の影響から図案への関心を強め、戦時期は専ら図案家として活動していた。ポスター用原画の懸賞募集にしばしば応募・入選を果たし、その後はその実績を買われて、関係機関からポスター用原画を直接依頼されることも多かった。一九四四年、日本宣伝技術家協会に嘱託として入所し活躍した。

岸秀雄　きし・ひでお　？〜一九四六

図案家。一九二四年、日本美術学校図案科卒業。二五年に非水を顧問として結成された図案家団体・七人の創立メンバーの一人であり、カルピス社嘱託として、同社のポスターや新聞広告の図案を長らく担当した。三七年、実弟の勝信男の三人で、東京・牛込の自宅に岸スリーブラザース造形美術研究所という図案社を起し、自営となった。戦時期の活動としては、ポスター用原画の審査員をつとめたことが挙げられるものの、肺病の悪化も相まって《第一回貯蓄債券（東アジアの地図と飛行機）》（図36）を最後として、サイン入りのポスターは確認出来ていない。

近藤維男　読み方、生没年不明

図案家。《赤十字デー国の華　忠と愛との赤十字》（図53）入賞時は、大阪市内に居住していた。なお、同作は一九三八年にポスター化されたが、三七年の懸賞募集における二等当選作であった。

小畑六平　読み方、生没年不明

図案家。《支那事変国債（青地に軍人、工員、女性、学生の横顔》（図87）入賞時は、大阪市内の前田紙工研究所図案部に在籍していた。一九二〇年代に開催されたポスター用原画の懸賞募集においても、入選者として名前が記されており、勤務図案家ながら実力はかなりのものであったと思われる。大阪毎日新聞社を本部として、四〇年に結成された日本産業美術協会に関しては、その設立会員でもあった。

阪本政雄　さかもと・まさお　生没年不明

図案家。《銃後奉公強化運動—護れ興亜の兵の家—》（図49）が入賞した当時は、実兄の阪本暁英と共に、大阪で巧美社という図案社を自営していた。戦時期に開催されたポスター用原画の懸賞募集にしばしば応募・入選を果たした。

佐藤敬　さとう・けい　一九〇六〜七八

洋画家。大分県生まれ。一九三一年、東京美術学校西洋画卒業。在学中から渡仏し、本格的に帰国したのは三四年であった。プロパガンダ・ポスターとの関わりは、四三年の《陸軍少年飛行兵》（図62）のみであり、四一年に支那派遣軍報道班員として中国へ渡ったのも、ある画家が逮捕されたことを受けて、周囲が同様の事態を心配し、従軍のお膳立てをしたためといわれている。しかし、

高橋良一　　たかはし・りょういち　生没年不明

《支那事変貯蓄債券（中国人の少女を負ぶう日本兵）》(図51)が入選した当時は、一九三五年に結成されパッケージ・デザイン研究団体・東京包装美術協会の会員であった。

高橋春人　　たかはし・はると　一九一四〜九八

図案家。千葉県生まれ。一九三二年、東京写真学校（現　東京工芸大学）卒業。翌年、叔父が東京神田駿河台で自営していた山陽堂図案房に入門し、本格的に商業図案に携わるようになる。三六年、独立自営の図案家となるが、その一方で写真やポスター用原画の懸賞募集にたびたび応募し、入賞・入選を果たす。四〇年代に入ると、公私共にプロパガンダ活動に従事する機会が多くなり、四三年には日本宣伝技術家協会にも加わった。なお、同年に開催された第二回航空美術展、及び翌年開催された第二回大東亜戦争美術展には、油絵を出品し、共に入選している。

田淵たか子　　たぶち・たかこ　生没年不明

《湧き立つ感謝　燃え立つ援護（馬上の兵士）》(図146)が入賞した当時は、大阪市内に居住していた。一九三〇年代に入ると、ポスター用原画の懸賞募集自体の増加に加え、美術教育の普及も相まって、こうした企画に女性が応募し、下位入選者の一人として名を連ねることは時々あった。しかし、上位入賞を果たし、実作品が世に出ることはほとんどなく、今回の結果は非常に珍しい例といえる。

三九年に設立された陸軍美術協会には参加しておらず、四二年には海軍省の命を受けてフィリピンへ従軍している。また、同年に第一回大東亜戦争美術展が開催されると、従軍経験を踏まえた作品を出品し、以降も軍が関与した展覧会へ出品し続けた。

土屋華紅　　読み方、生没年不明

図案家。《貯蓄実践運動　一億総動員》(図52)が入選した当時は、東京港区で土屋画房という図案社を自営していた。戦時期に開催されたポスター用原画の懸賞募集にしばしば応募・入選を果たした。

竹内栖鳳　　たけうち・せいほう　一八六四〜一九四二

日本画家。京都府生まれ。本名は恒吉。一八七七年、土田英林に入門し、次いで八一年の渡欧に際しては、西洋画法も積極的に摂取した。さまざまな日本画派の様式を学び、かつ一九〇〇年の渡欧に際しては、西洋画法も積極的に摂取した。栖鳳とプロパガンダ・ポスターとの関わりは、帝国芸術院会員に就任すると共に、第一回文化勲章も受章した三七年の、国民精神総動員運動に際して製作された《国民精神総動員―雄飛報国之秋―》(図31)のみであるが、京都画壇の重鎮がポスター用原画を献納したことは、美術界のみならず社会に対しても、大きな影響を与えることになった。ちなみに、同作に描かれた鷹は、鷲や鴉と並んで飛翔する姿が勇ましく、攻撃性に優れていることから、陸海軍の航空部隊としばしば重ねられ、そのような文脈から戦時期に相応しい画題と見なされ、人気を博した。

中村研一　　なかむら・けんいち　一八九五〜一九六七

洋画家。福岡県生まれ。一九二〇年東京美術学校西洋画科卒業。二三年に渡仏し二八年までほぼ同地に滞在した。三八年に結成された大日本陸軍従軍画家協会に関しては、創立会員となっており、以降は従軍画家として中国や南方に出かけた。四二年の第五回文展には、現地で取材した《安南を憶う》を出品して野間美術奨励賞を、また同年の第一回大東亜戦争美術展には、戦争記録画《コタ・バル》を出品して朝日文化賞を受賞した。中村はプロパガンダ・ポスター用原画として《護れ傷兵》(図34)以外に、複数の作品を手がけている他、この時期に開催された各種ポスター用原画の審査員もしばしつとめた。

日名子実三　ひなこ・じつぞう　一八九三〜一九四五

彫刻家。大分県生まれ。一九一八年、東京美術学校彫塑科卒業。三五年頃より、時局に寄り添った作品が多くなり、日名子が最初に手がけたプロパガンダ・ポスターも同年に世に出された。なお、《軍人遺家族及傷痍軍人の扶助 漏れさず守れ勇士の家を》《援護の光に輝く更正》（図33）や《援護の光に輝く更正》（図139）には、彫刻家としての矜持からサインの代わりに「彫工・実三」と記されている。当時の日名子は軍関係の記念碑や記章の制作にも携わっており、戦時期のプロパガンダ活動に、最も幅広く関わった美術家の一人である。

松澤弘　まつざわ・ひろし　生没年不明

《兵の家を護れ》（図145）入賞時は、松本商業学校（現　松商学園高等学校）に在学していた。当時の商業学校においては、将来に役立つ実践的な美術教育、もしくは課外活動の一環として、ポスターやチラシ用の図案制作や、ショーウインドーの装飾を取り入れているところが多かった。現存する目録等を見る限り、松本商業学校は全国の中等学校（現在の高等学校）の生徒を対象とした、全国中等学校商業美術作品競技大会や、全国の中等商業学校（現在の商業高等学校）の生徒を対象とした、全日本商業学校商業美術展覧会に参加しており、この方面の教育に力を入れていたと思われる。

横山大観　よこやま・たいかん　一八六八〜一九五八

日本画家。茨城県生まれ。旧姓は酒井、幼名は秀蔵、後に秀松、秀麿と名乗る。一八八九年、東京英語学校卒業。同年、母方の親戚である横山家の養子となる。九八年、日本美術院を創設するに供に、その功績により、三一年には帝室技芸員となり、三三四年には朝日文化賞、三七年には第一回国民精神総動員運動に際して製作された《国民精神総動員—八紘一宇—》（図30）と《国民精神総動員—天壤無窮—》（図29）の二点のみであるが、これらの作品は竹内栖鳳の《国民精神総動員—雄飛報国之秋—》（図31）と共に「日本一のポスター」と新聞紙上でも大々的に取り上げられた。なお、戦時期の大観は、陸海軍に軍用飛行機を献納する目的で、他の日本美術院同人と謳って新作を揮毫し、その売上金を七・五万円ずつ陸海軍に寄付した他、個人としても作品の売却代金を陸軍省に寄付し、これは九七式重爆撃機・愛国四四五（大観）号となった。四三年、戦時期の美術家の統制団体である日本美術報国会の会長となった。

和田三造　わだ・さんぞう　一八八三〜一九六七

洋画家。兵庫県生まれ。一九〇四年、東京美術学校西洋画科選科を卒業。和田はポスターとの関わりが深く、〇八年には《森永の西洋菓子》を早くも手がけ、翌年に文部省留学生として渡欧して以降は、工芸や図案への関心を強めた。三三年の海軍記念日（五月二十七日）のポスターとなった《上海の風雲》に関しては、上海事変を記録する絵画制作のために、海軍省が和田を上海に赴かせて描かせた経緯があり、戦地への画家の正式派遣としても嚆矢の例となる。その後も《国を護つた傷兵達》（図32）等を自ら手がけると供に、東京美術学校図案科教授として、各種ポスター用原画の審査員をしばしばつとめた。

日本宣伝技術家協会　にほんせんでんぎじゅつかきょうかい

一九四二年九月、日本電報通信社本社を事務所として発足した、日本における宣伝広告技術者の大同団結及び親睦を図る団体。その目的は「高度国防国家体制下に於ける国家宣伝並に産業広告の技術的研究向上及び実践」にあり、設立総則には「国家及び民間の宣伝広告技術の研究、提供及び検討」を筆頭に、十一の具体的な運動内容が記されていた。会員は広告宣伝の企画、文案、図案、写真に携わる技術者を中心としており、同年十一月末の名簿には、約一五〇人のその名前が連ねられていた。四二年、同協会はその他の宣伝技術家団体と共に、以降は同院の主軸作家として活躍するとともに、プロパガンダ・ポスターとの関わりは、三七年の国民精神総動員運動神総動員運動に際し勲章を受章した。大観とプロパガンダ・ポスターとの関わりは、三七年の国民精神総動員運動

陸軍省情報部 りくぐんしょうじょうほうぶ

陸軍省における情報の収集、発信、分析、検閲、諜報等を行うための専門部署であり、旧名は新聞班。同省の広報戦略の立案とその実行を担ったことから、ポスターとも関わりが深く、陸軍記念日（三月十日）や支那事変記念日（九月一八日）のポスター用原画をしばしば描いた今村嘉吉は、同班所属の職業軍人である。また、画家に原画を描かせる場合も、同部やその前身に当たる機関が必要な指導や審査を行った。ちなみに、三八年の大日本陸軍従軍画家協会の結成に際して持たれた会合に同席していた柴野為亥知少佐は、陸軍省新聞班に所属していた。

ジャン・カルリュ　Jean Carlu　一九〇〇～九七

フランスのグラフィック・デザイナー。アドルフ・ムーロン・カッサンドル、ポール・コラン、シャルル・ルーポと共に、アール・デコ期を代表するデザイナーとして活躍した。キュビスム、未来派、構成主義等、同時代の新しい美術の要素を取り入れた、幾何学的なデザインを特徴とし、《健康週間》（図85）の翻案となった《モン・サボン》（図84）はその代表作として知られている。なお、この作品は比較的早い段階で、日本国内でも雑誌や新聞でたびたび紹介されており、他の翻案例も存在している。

グスタフ・クルーツィス　Gustav Klutsis　一八九五～一九四四

ロシアのグラフィック・デザイナー、写真家。ロシア・アヴァンギャルドを代表する人物。国立高等美術工芸工房で絵画を学び、後に同校の教壇にも立った。芸術文化研究所や芸術左翼戦線にも所属し、小畑六平による《支那事変国債（青地に軍人、工具、女性、学生の横顔）》（図87）の翻案となった《カール・マルクス没後五十周年記念　マルクス、エンゲルス、レーニン、スターリンの旗をより高く！》（図86）に代表される、フォトモンタージュを駆使したポスターや雑誌表紙等を得意とし、ソ連のプロパガンダ活動を大いに支えた。しかし、戦争末期に逮捕・処刑された。

ルートヴィッヒ・シュッテリン　Ludwig Sutterlin　一八六五～一九一七

ドイツのグラフィック・デザイナー。《百二十億　貯蓄達成運動》（図82）の翻案となった《ベルリン工業博覧会》（図83）は、彼の代表作として知られている。ただし、シュッテリンのドイツ国内における最大の功績は、一九一一年にプロイセン文化省の命を受けて、ドイツ語の新たな筆記体文字を開発したことにあり、彼の名を頂いた"シュッテリン・スクリプト（＝ジュッターリーン体）"は、三五年にドイツ国内の学校教育で教えられる唯一の筆記体となった。なお、この書体はナチスが政権を取った四一年に廃止され、戦後も学校教育における復活がなかったことから、現在ではほとんど用いられていない。

主要参考文献

◆単行本

厚生省体力局『歩け・泳げ』一九三八年

厚生省体力局『子供の育て方』厚生省体力局、一九三九年

栗山重信

久保田建御『長野県畜産100年のあゆみ』長野県畜産試験場、一九七四年

日本デザイン小史編集同人『日本デザイン小史』ダヴィット社、一九七〇年

山名文夫『体験的デザイン史』ダヴィド社、一九七六年

山名文夫、今泉武治、新井静一郎編『戦争と宣伝技術者　報道技術研究会の記録』ダヴィド社、一九七八年

「日本工房の会」編集委員会『先駆の青春　名取洋之助とそのスタッフたちの記録　一九三四〜一九四五』日本工房の会、一九八〇年

阿智村誌刊行委員会『阿智村誌』第六巻、一九八四年

藤井忠俊『国防婦人会──日の丸とカッポウ着──』岩波書店、一九八五年

長野県『長野県史　近代史料編』長野県史刊行会、一九八六年

電通広告資料収集事務局『戦時ポスターに描かれた時代の風潮』一九八七年

平和博物館を創る会編『紙の戦争伝単──謀略宣伝ビラは語る！──』エミール社、一九九〇年

一九九九年

高橋春人記念集世話人会『高橋春人その軌跡』ビスカムクリエイティヴ、

多川精一『戦争のグラフィズム『Front』を創った人々』（平凡社ライブラリー）平凡社、二〇〇〇年

川畑直道『紙上のモダニズム　一九二〇—三〇年代日本のグラフィック・デザイン』六耀社、二〇〇三年

早川紀代編『戦争・暴力と女性2　軍国の女たち』吉川弘文館、二〇〇五年

針生一郎、椹木野衣、蔵屋美香、河田明久、平瀬礼太、大谷省吾編『美術と戦争：1937-1945』国書刊行会、二〇〇七年

岩見照代『ヒロインたちの百年　文学・メディア・社会における女性像の変容』學林書林、二〇〇八年

松下孝昭『軍隊を誘致せよ　陸海軍と都市形成』歴史文化ライブラリー370、吉川弘文館、二〇一三年

阿智村歴史副読本編集委員会『わたしたちの阿智村』二〇一四年

河西英通『列島中央の軍事拠点中部』地域のなかの軍隊3、吉川弘文館、二〇一四年

荒川章二、河西英通、坂根嘉弘、坂本悠一、原田敬一編『日本の軍隊を知る』地域のなかの軍隊8、吉川弘文館、二〇一五年

林博史、原田敬一、坂本悠一編『軍隊と地域社会を問う』地域のなかの軍隊9、吉川弘文館、二〇一五年

小林信介『人びとはなぜ満洲へ渡ったのか　長野県の社会運動の移民』世界思想社、二〇一五年

◆展覧会図録・目録類

『芸術と革命』西武美術館、一九八二年

『視覚の昭和　一九三〇—四〇年代　東京高等工芸学校のあゆみ［2］』松戸市教育委員会、一九九八年

『資料図録第50号　モダニズムの時代と郵政ポスター』郵政研究所附属資料館、一九九八年

『戦時下のポスター』岐阜市歴史博物館、一九九八年

『東京都江戸東京博物館資料目録　ポスター』東京都江戸東京博物館、二〇〇四年

昭和館監修『世情を映す昭和のポスター』メディアパル、二〇一一年

『図録目・耳・WAR──総動員体制と戦意高揚──』立命館大学国際平和ミュージアム、二〇一三年

◆新聞雑誌

『朝日新聞』（『東京版』『大阪版』『東京版地方集刷』『大阪版地方集刷』『外地版』含む）

『毎日新聞』（『東京日日』『大阪毎日』『東京日日地方集刷』含む）

『読売新聞』（『報知新聞』『読売新聞地方集刷』含む）

『産業経済新聞』（『日本工業新聞』含む）

『日本産業新報』

『産業報国新聞』（『中央新聞』含む）

『中外商業新報』

『信濃毎日新聞』

『信州合同新聞』（『南信新聞』『飯田毎日新聞』『信濃時事新聞』『信濃大衆新聞』含む）

『南信毎日新聞』（『南信日日新聞』『信陽新聞』含む）

『信州日日新聞』（『信州民報』『信州日報』含む）

『中部日本新聞』（『新愛知』『名古屋新聞』含む）

『呉新聞』

『満洲日日新聞』（『満洲日報』含む）

◆雑誌

『アサヒグラフ』朝日新聞社

『国際写真新聞』同盟通信社

『写真週報』内閣情報部

『週報』内閣情報部

『職業時報』財団法人職業協会

『石炭時報』石炭鉱業聯合会

『通信協会雑誌』通信協会

『長野県統計時報』長野県統計協会

『日本電報』（→『宣伝』）日本電報通信社

『拓け満蒙』（→『新満洲』→『開拓』）満州移住協会

『博愛』日本赤十字社

『報道技術研究』報道技術研究会

『満蒙』満蒙文化協会→中日文化協会→満洲文化協会

『満洲グラフ』南満州鉄道株式会社総務部庶務課

◆論文、辞書

小松芳郎「終戦時の文書廃棄」『信濃』第五十五巻第八号、通巻六三四号、二〇〇三年

横山尊「戦艦期日本の優生学論者と産児調整──論争の発生から国民優生法まで──」『九州史学』第一六一号、九州史学研究会、二〇一二年

土井侑理子「平成二五年度特別展『切手と事件と舞台裏──こうしてぼくらは生まれた──』より　戦時に発行された『写真週報』『お札と切手の博物館ニュース』Vol.34、お札と切手の博物館、二〇一四年

"戦争と宣伝"──阿智村ポスターが語る──」『長野県立歴史館だより』夏号（Vol.71）長野県立歴史館、二〇一二年、一頁

河北倫明監修『近代日本美術事典』講談社、一九八九年

森岡清美、塩原勉、本間康平編集代表『新社会学辞典』有斐閣、一九九三年

岩瀬行雄、油井一人編『20世紀物故洋画家事典』美術年鑑社、一九九七年

油井一人編『20世紀物故日本画家事典』美術年鑑社、一九九八年

関連年表

凡例
・本書に関連のある事項は太字色付にした。
・●の上の数字は、月を示す。

1931 昭和6年

日本
- 12 ●若槻礼次郎内閣総辞職につき犬養毅内閣成立
- ●金輸出再禁止決定

アジア
- 9 ●柳条湖事件に端を発し、満州事変勃発
- 11 ●中共の中華ソヴィエト共和国臨時政府成立(主席・毛沢東)

欧米
- 8 ●英、挙国一致内閣結成
- 9 ●英、金本位制離脱

1932 昭和7年

日本
- 3 ●満洲農業移民正式募集開始
- 5 ●五・一五事件
- ●犬飼首相暗殺につき、斉藤実内閣成立
- ●拓務省、満洲移民計画発表
- 9 ●満洲国承認
- 10 ●試験移民の募集開始
- ●第一次武装移民神戸港出発
- ●大日本国防婦人会(前身は三月結成の大阪国防婦人会)結成

アジア
- 1 ●上海事変
- 2 ●新国民政府樹立(蔣介石、汪兆銘)
- ●上海にて三人の工兵が爆死、「爆弾三勇士」として軍国美談となる
- 3 ●満洲国建国宣言(執政・溥儀)
- 4 ●リットン調査団の満洲調査のため奉天到着

欧米
- 7 ●独、総選挙によりナチス第一党となる
- 10 ●「リットン報告書」公表

1933 昭和8年

日本
- 3 ●国際連盟脱退

アジア
- 4 ●関東軍、華北に侵入
- 5 ●日本軍、通州占領

欧米
- 1 ●独、ヒトラー首相就任
- 2 ●国際連盟総会、満洲国不承認を可決
- 3 ●米、ルーズヴェルト大統領就任、ニューディール政策開始
- 10 ●独、国際連盟脱退

1937 昭和12年

日本
- 1 広田内閣総辞職
- 2 林銑十郎内閣成立
- 4 林内閣総辞職
- 6 第一次近衛文麿内閣成立
- 7 一九四〇年に開催されていた東京オリンピックの開催権返上
- 一九四〇年に予定されていた東京万国博覧会開催延期(実質中止)

アジア
- 4 ビルマ、英の直轄領となる
- 7 盧溝橋で日中両軍が衝突、日中戦争起こる
- 8 第二次上海事変
- 9 国民党、ソ連と中ソ不可侵条約締結
- 9 中国国民政府、共産党の第二次国共合作
- 10 朝鮮で「皇国臣民の誓詞」配布

欧米
- 10 国際連盟総会、日中紛争について日本の行動を九ヶ国条約・不戦条約に違反するとの決議を採択
- 12 伊、国際連盟脱退

1936 昭和11年

日本
- 1 ロンドン軍縮会議の脱退通告
- 2 二・二六事件
- 3 広田弘毅内閣成立
- 5 広田内閣「満州農業移民二十ヶ年百万戸送出計画」決定
- 11 日独防共協定締結
- 12 ワシントン海軍軍縮条約失効

アジア
- 5 内蒙古自治政府を樹立
- 9 鮮満拓殖株式会社創立
- 11 台湾拓殖株式会社創立
- 12 西安事件(蒋介石、監禁される)

欧米
- 6 仏、人民戦線内閣成立

1935 昭和10年

日本
- 4 満洲国皇帝溥儀来日

アジア
- 8 中国共産党、「抗日救国のために全同胞に告げる書」(八一宣言)を公表
- 12 北京などで反日学生デモ

欧米
- 1 国際連盟、日本の南洋委任統治継続を承認
- 3 独、再軍備開始
- 10 伊、エチオピア侵略開始

1934 昭和9年

日本
- 3 傷兵院法成立
- 7 帝銀事件により斉藤内閣総辞職
- 8 岡田啓介内閣成立

アジア
- 3 満洲国帝政実施(皇帝・溥儀)
- 7 中華ソヴィエト政府、「北上抗日宣言」発表

欧米
- 8 ヒトラー総統就任
- 9 ソ連、国際連盟加入

1938
昭和13年

- 1 ●内務省から衛生局及び社会局が分離される形で厚生省が設置
- 4 ●国家総動員法公布
- 6 ●厚生省の外局として傷兵保護院（翌年、軍事保護院に改称）設置
- ●大日本陸軍従軍画家協会結成（翌年、陸軍美術協会）
- 7 ●貯蓄奨励運動実施（目標額八〇億円）
- ●支那事変勃発一周年
- 11 ●国民心身鍛練運動
- 12 ●大蔵省、金貨幣及金塊保有状況調査実施
- ●商工省、廃品回収運動実施

- 1 ●満蒙開拓青少年義勇軍渡満開始
- 2 ●朝鮮、陸軍特別志願兵令公布
- 3 ●改正朝鮮教育令公布
- ●中華民国維新政府、南京政府を成立
- 5 ●日本軍、徐州を占領
- 7 ●国民精神総動員朝鮮連盟結成
- 8 ●満洲移民協会「大陸の花嫁」募集開始
- 10 ●日本軍、広東、武漢三鎮を占領
- 12 ●日本軍、重慶無差別爆撃開始

- 3 ●独、オーストリア併合

1939
昭和14年

- 1 ●近衛内閣総辞職につき、平沼騏一郎内閣成立
- 4 ●国家総動員法公布
- 6 ●米穀配給統制法公布
- ●貯蓄奨励運動実施（目標額一〇〇億円）
- 7 ●国民徴用令公布・施行
- ●大蔵省、金保有状況調査を実施。それに先だって政府に金の売却を促す運動が行われる

- 5 ●ノモンハン事件
- 6 ●日本軍、天津のイギリス租界を封鎖
- 10 ●国民徴用令、朝鮮に施行
- 12 ●朝鮮総督府、「朝鮮人の氏名に関する件」公布（「創氏改名」）
- ●大陸花嫁養成所（日本・女子拓務訓練所、満洲国・開拓塾）設置

- 3 ●独、チェコスロヴァキア解体
- 8 ●独ソ不可侵条約締結
- 9 ●独軍、ポーランド侵攻
- ●第二次世界大戦勃発
- ●英仏、対独宣戦布告
- ●米、大戦に対する中立を宣言
- ●ソ連軍、ポーランド侵攻
- 12 ●国際連盟、ソ連を除名処分

- 10 ●国民精神総動員中央聯盟結成
- 11 ●日独伊三国防共協定締結
- ●初の戦時債券として「支那事変ノ国債」発売
- ●「支那事変貯蓄債券」発売
- ●内務省社会局に臨時軍事援護部設置

- ●日本軍、北京に中華民国臨時政府を樹立
- ●タイ、完全な自主権獲得

1940
昭和15年

日本

- 8 ●米国、日米通商航海条約を破棄
- ●平沼内閣総辞職につき、阿部信行内閣成立
- 10 ●臨時国勢調査、商店と物の調査実施
- ●価格等統制令公布

- 1 ●日米通商条約失効
- ●阿部内閣総辞職につき、米内光政内閣成立
- 2 ●貯蓄奨励運動実施（目標額一一〇億円）
- 3 ●節米運動
- ●「支那事変報国債券」発売
- ●千住製絨所、陸軍省製絨廠と改称
- ●奢侈品等製造販売制限規則実施
- 5 ●米内内閣総辞職につき、第二次近衛文麿内閣成立
- 9 ●日独伊三国同盟締結
- ●「航空日」（初年度は九月二十八日だったが、翌年から二十日に変更）制定
- ●国勢調査実施
- 10 ●大政翼賛会発会
- 11 ●青年国民登録制
- ●報道技術研究会結成
- ●紀元二千六百年記念式典
- ●内閣情報局官制公布

アジア

- 1 ●日本拓務省、満洲開拓団員のための花嫁募集
- 2 ●台湾、改姓名の開始
- 3 ●中華民国国民政府樹立
- 9 ●日本軍、北部仏印インドネシアへ進駐
- ●タイと仏印の間で国境紛争発生

欧米

- 5 ●英、チャーチル連合内閣設立
- ●オランダ、ベルギー、独に降伏
- 6 ●伊、英仏に宣戦布告
- ●独軍、パリ無血入城
- 7 ●仏、ペタン元帥が国家主席に就任、ヴィシー政権成立
- 8 ●ソ連、バルト三国併合
- 10 ●伊軍、ギリシア侵攻

1941
昭和16年

- 2 ●貯蓄奨励運動実施(目標額三五億円)
- ●改正治安維持法公布
- 3 ●小学校を国民学校と改称
- 4 ●生活必需物資統制令公布
- ●日ソ中立条約調印
- 6 ●「南方政策二於ケル台湾ノ地位二関スル件」閣議決定
- 7 ●「特別報国債券」発売
- ●第三次近衛文麿内閣成立
- 8 ●金属類回収令公布
- 10 ●米国、対日石油輸出を全面禁止
- ●第三次近衛内閣総辞職、東条内閣成立
- 11 ●青壮年国民登録
- ●国民勤労報国協力令公布
- 12 ●対米英蘭宣戦布告、太平洋戦争開戦
- ●支那事変を含む戦争の名称を大東亜戦争と決定

- 4 ●満洲国政府と朝鮮総督府、満鮮一如強化に関し共同声明発表
- ●台湾「陸軍特別志願兵」閣議決定
- 6 ●日本軍、南部仏印インドネシアへ進駐
- 7 ●米、在米の日本資産凍結
- 12 ●日本軍、マレー半島上陸
- ●日本軍、グアム島占領
- ●日本軍、フィリピン北部上陸
- ●日本軍、香港占領

- 5 ●スターリン、ソ連首相に就任
- 6 ●独ソ開戦
- ●米、独伊資産凍結
- ●米、在米の日本資産凍結
- ●米、対日石油輸出全面禁止
- 8 ●米英共同宣言(大西洋憲章)
- 12 ●日本軍、ハワイ真珠湾攻撃
- ●米英、対日宣戦布告
- ●独伊、対米宣戦布告

1942
昭和17年

- 2 ●「大東亜戦争国債」「戦時貯蓄債券」発売
- ●各種婦人団体、大日本婦人会に統合される
- 4 ●米軍のB25が日本本土を初空襲
- ●東条英機内閣、第二十回衆議院議員選挙(翼賛選挙)
- 6 ●貯蓄奨励運動実施(目標額二三〇億円)
- 9 ●大東亜省設置

- 1 ●日本軍、マニラ占領
- ●日本軍、ラバウル占領
- ●タイ、連合国に宣戦布告
- 2 ●日本軍、シンガポール占領
- 3 ●国民政府、国家総動員法を公布
- ●蘭印軍、ジャワで降伏
- 5 ●米軍、コレヒドール島で降伏
- 6 ●日本軍、ミッドウェー海戦で敗退
- ●アメリカ軍、ガダルカナル島に上陸

- 1 ●ナチス、ユダヤ人に対する「最終解決」指示
- 2 ●米、日系人に対する強制移住命令
- 8 ●英米ソ三国会談
- ●米、原爆製造のためのマンハッタン計画発足

1944（昭和19年）

日本
- 11 ●東京初空襲
- ●学徒勤労令・女子挺身勤労令公布
- ●神風特別攻撃隊の初出撃
- 10 ●貯蓄奨励運動実施（目標額四〇億円）
- 8 ●学童集団疎開開始（長野三万人受入）
- 7 ●大本営、インパール作戦中止を決定
- ●近衛内閣総辞職につき、小磯国昭内閣成立
- 4 ●貯蓄奨励運動（目標額三六〇億円）

アジア
- 10 ●米軍、フィリピンのレイテ島に上陸
- 9 ●台湾、日本軍による徴兵制開始
- 8 ●朝鮮「女子挺身隊勤務令」公布
- 7 ●日本軍、サイパン島玉砕
- ●日本軍、マリアナ沖海戦敗退
- 6 ●米軍、サイパン島上陸し、マリアナ海戦
- 3 ●日本軍、インパール作戦開始

欧米
- 9 ●仏、ド・ゴール将軍首相の臨時政府樹立
- ●連合軍、パリ入城
- 8 ●米英ソ中、国際連合憲章草案を検討（～十月）
- 7 ●連合国四十五カ国参加のブレトン・ウッズ会議開催
- 6 ●連合軍、ノルマンディ上陸作戦

1943（昭和18年）

日本
- 12 ●第二回補助貨回収
- ●文部省、学童の縁故疎開を促進
- ●神宮外苑で出陣学徒壮行会挙行
- ●学生の徴兵猶予停止
- 10 ●女子勤労挺身隊結成
- 9 ●金属類回収令改正公布
- 8 ●国民徴用令改正公布
- 6 ●東京都制公布
- ●中学生以上の学徒の勤労動員決定
- 2 ●日本軍、ガダルカナル島敗退
- ●貯蓄奨励運動実施（目標額二七〇億円）

アジア
- ●泰緬鉄道開通
- ●フィリピン共和国独立宣言
- ●汪兆銘政権と日華同盟条約締結
- 10 ●朝鮮人学徒志願兵制度実施
- 8 ●日本占領下のビルマでバー・モウ政府独立宣言
- 7 ●朝鮮、海軍特別志願兵令公布
- ●満洲国、思想矯正法を公布
- 5 ●日本軍、アッツ島玉砕
- 3 ●朝鮮、徴兵制施行
- 2 ●日本軍、ガダルカナル島敗退

欧米
- 10 ●米英中、カイロ会談
- 9 ●伊、無条件降伏
- 7 ●ムソリーニ首相失脚、逮捕

（1942・昭和17年末）

日本
- 12 ●貨幣回収
- ●大本営、ガダルカナル島撤退を決定

アジア
- 9 ●蒋介石、国民政府主席に就任

1945 昭和20年

- 1 ●米軍、ルソン島に上陸
- 2 ●貯蓄奨励運動実施（目標額六〇〇億円）
- 3 ●硫黄島玉砕
- ●東京大空襲
- 4 ●米軍、沖縄本島上陸
- ●小磯内閣総辞職につき、鈴木貫太郎内閣成立
- 6 ●沖縄陥落
- 8 ●広島・長崎に原爆投下
- ●ポツダム宣言受諾により、日本無条件降伏。終戦
- 9 ●ミズーリ艦上で降伏文書調印

- 2 ●米英ソ、ヤルタ会談開催
- 4 ●米、ルーズベルト大統領の没により、トルーマン大統領就任
- ●オーストリア、独立回復
- 5 ●ムソリーニ銃殺
- ●ヒトラー自殺
- 6 ●独、連合国に無条件降服
- ●米英仏ソ、独の管理に関する共同声明発表
- 7 ●国際連合五十ヶ国、国際連合憲章調印
- ●米英中、ポツダム会談開催
- 8 ●米、原爆実験に成功
- ●ソ連、対日宣戦布告、満洲進撃
- ●第二次世界大戦終結
- 3 ●米軍、マニラ占領
- 8 ●ソ連軍、朝鮮・清津府を占拠
- 9 ●日本政府、休戦協定に調印
- ●朝鮮人民共和国の樹立を宣言
- 10 ●中華民国が台湾に上陸

● 主要参考文献

- 児玉幸多編『日本史年表・地図』吉川弘文館、二〇〇九年
- 貴志俊彦、松重充浩、松村史紀編『二〇世紀満洲歴史事典』吉川弘文館、二〇一二年
- 尾形勇、岸本美緒編『中国史』新版　世界各国史3、山川出版社、二〇〇八年
- 武田幸男編『朝鮮史』新版　世界各国史2、山川出版社、二〇〇二年
- 『東アジア近現代通史（上）――19世紀から現在まで』岩波現代全書043、岩波書店、二〇一四年
- 『東アジア近現代通史（下）――19世紀から現在まで』岩波現代全書044、岩波書店、二〇一四年
- 『満蒙開拓平和記念館（図録）』満蒙開拓平和記念館、二〇一五年
- 有馬学『帝国の昭和』日本の歴史　第23巻、講談社、二〇〇六年
- 伊香俊哉『満州事変から日中全面戦争へ』戦争の日本史22、吉川弘文館、二〇〇七年
- 吉田裕、森茂樹『アジア・太平洋戦争』戦争の日本史23、吉川弘文館、二〇〇七年
- 毎日新聞社『歴史の現場　20世紀事件史』毎日新聞社、二〇〇〇年
- 大門正克『戦争と戦後を生きる』全集日本の歴史　第15巻、小学館、二〇〇九年
- 生井秀孝『空の帝国　アメリカの20世紀』興亡の世界史19、講談社、二〇〇六年
- 狭間直樹、長崎暢子『自立へ向かうアジア』世界の歴史27、中央公論社、一九九九年
- 油井大三郎、古田元夫『第二次世界大戦から米ソ対立へ』世界の歴史28、中央公論社、一九九八年

作品リスト

No.	タイトル	作者	依頼主	制作年	サイズ(cm)	所蔵館・管理番号
第一章 ◇ 募兵						
1	海軍航空幹部募集		海軍省	一九三八年	七六・七×五二・四	阿智村 112
2	海軍志願兵募集		海軍省	一九四一年	七二・七×五一・三	阿智村 117
3	海軍甲種飛行予科練習生募集		海軍省	一九四二年	七二・〇×五一・〇	阿智村 118
4	昭和二十一年度採用 海軍志願兵徴募		海軍省	一九四五年	七二・八×五二・三	阿智村 108
5	昭和十六年度 陸軍通信学校生徒募集（少年通信兵）		教育総監部	一九四一年	五三・三×三七・六	阿智村 104
6	昭和十六年 少年戦車兵募集		教育総監部	一九四一年	七六・八×五三・〇	阿智村 123
7	蓖麻が無ければ飛行機は飛べぬ！		大政翼賛会	一九四三年	七五・九×五一・九	阿智村 68
コラム1　人気図柄						
8	支那事変貯蓄債券（日章旗と満洲五色旗をあしらった双葉）	大塚均	大蔵省、日本勧業銀行	一九三九年	九〇・四×六〇・四	阿智村 10
9	支那事変国債―求めよ国債銃後の力―		大蔵省、通信省	一九四一年	七三・五×五一・六	阿智村 27
10	支那事変貯蓄債券―奉祝 紀元二千六百年―		大蔵省、日本勧業銀行	一九四〇年	五九・六×三九・五	阿智村 84
11	支那事変国債（赤地に輪郭線で描かれた兵士の横顔）		大蔵省	一九三八年	七七・五×五三・〇	阿智村 23
12	支那事変国債（暮れゆく荒野を進む騎馬隊）		大蔵省	一九三八年	七七・八×五二・七	阿智村 47
13	大東亜戦争国債―勝つ為だ一枚より二枚―		大蔵省、通信省	一九四二年	七二・九×五〇・八	阿智村 16
14	支那事変国債―国債を買って戦線へ弾丸を送りませう―		大蔵省、通信省	一九四一年	七二・二×五一・四	阿智村 71
15	第三回第四回貯蓄債券（戦車）		大蔵省、日本勧業銀行	一九三八年	九一・〇×六〇・九	阿智村 13
16	支那事変国債―求めよ国債銃後の力―		大蔵省、通信省	一九四一年	七六・八×五二・八	阿智村 32

No.	タイトル	作者	発行者	発行年	サイズ	所蔵	ページ
	第二章 ◇ 戦時体制の強化						
17	支那事変国債（東南アジア上空を飛ぶ飛行機）		大蔵省、通信省	一九四一年	七二・八×五一・三	阿智村	54
18	支那事変国債（爆弾を担ぐ航空兵）		大蔵省	一九三八年	七五・六×五三・〇	阿智村	31
19	支那事変国債（銃剣を手にする兵士）		大蔵省	一九三八年	七六・六×五三・三	阿智村	122
20	支那事変国債（日章旗の付いた三八銃と大雁塔）		大蔵省	一九三八年	七六・六×五二・九	阿智村	119
21	支那事変国債――戦線へ弾丸を！―		大蔵省	一九四〇年	七七・六×五二・七	阿智村	65
22	特輯放送番組　国民精神総動員強調週間		日本放送協会	一九三八年	七七・三×五二・七	阿智村	59
23	七月七日は支那事変勃発一周年	片岡嘉量	国民精神総動員中央聯盟	一九三八年	七七・八×五四・九	阿智村	35
24	三月十日（陸軍記念日）	片岡嘉量	陸軍省	一九四〇年	九一・二×六〇・九	阿智村	14
25	九月二十八日　航空日―空だ男のゆくところ―		陸軍省情報部	一九四〇年	七七・一×五三・〇	阿智村	40
26	国民心身鍛練運動――歩け泳げ　励め武道！ラヂオ体操！勤労作業！―	片岡嘉量	厚生省、文部省、国民精神総動員中央聯盟	一九三八年	七七・五×五三・九	阿智村	55
27	臨時国勢調査　昭和十四年八月一日　商店と物の調査		内務省統計局	一九三九年	七七・〇×五二・七	阿智村	41
28	昭和十五年　国勢調査　十月一日		内務省統計局	一九四〇年	七八・三×五三・〇	阿智村	51
	コラム2　プロパガンダ・ポスターと美術界――画家と図案家――						
29	国民精神総動員――天壌無窮―	横山大観	帝国政府	一九三七年	五八・五×八三・〇	阿智村	17
30	国民精神総動員――八紘一宇―	横山大観	帝国政府	一九三七年	五九・二×八四・〇	阿智村	18
31	国民精神総動員――雄飛報国之秋―	竹内栖鳳	帝国政府	一九三七年	八三・六×五九・二	阿智村	128
32	国を護った傷つた兵	和田三造	傷兵保護院、文部省	一九三八年	七六・六×五一・五	阿智村	121
33	軍人遺家族及傷痍軍人の扶助　漏さず守れ勇士の家を	日名子実三	長野県	一九三八年	九一・八×六一・一	阿智村	8
34	護れ傷兵	中村研一	軍事保護院	一九四〇年	八九・八×六〇・四	阿智村	3
35	護れ興亜の兵の家	川端龍子	軍事保護院	一九四〇年	八七・〇×五九・二	阿智村	130
36	第一回貯蓄債券（東アジアの地図と飛行機）	岸秀雄	日本勧業銀行	一九三七年	七六・五×五三・三	阿智村	120
37	お国の為めに金を政府に売りませう―金も総動員―	岸信男	大蔵省、内務省	一九三九年	八四・〇×五八・八	阿智村	9
38	進め長期建設へ　国民精神総動員	片岡嘉量	文部省、国民精神総動員中央聯盟	一九三八年	七二・九×五一・四	阿智村	107

番号	タイトル	著者	所蔵	年	サイズ	所在	頁
	第三章◎労働力の確保						
39	労務動員―行け！銃後の戦線 重工業へ―		厚生省、財団法人職業協会	一九四〇年代初め	七七・二×五二・七	阿智村	34
40	労務動員―集レ 輸出繊維工業へ―		厚生省、財団法人職業協会	一九四〇年代初め	七七・四×五三・一	阿智村	43
41	労務動員―銃後の奉公 行け炭坑へ鉱山へ―		厚生省、財団法人職業協会	一九四〇年	七七・二×五三・六	阿智村	110
42	青壮年国民登録		厚生省	一九四一年	六二・二×四三・二	阿智村	105
43	工員募集 中島飛行機株式会社太田製作所		中島飛行機株式会社	一九四〇年	五三・三×三八・四	阿智村	92
44	横須賀海軍工廠工員募集		海軍省	一九四〇年	五四・六×三八・〇	阿智村	89
45	陸軍工廠要員急募		陸軍省	一九三九年	五三・二×三九・七	阿智村	88
46	労務動員―集レ（外貨獲得）製糸工場へ―		厚生省、財団法人職業協会	一九三九年頃	七七・六×五二・八	阿智村	129
47	もっと働きもっと切り詰め 断じて三六〇億を貯蓄せむ		大蔵省	一九四四年	七二・七×五二・七	阿智村	74
48	報国債券（稲藁を抱えた農婦）		大蔵省、日本勧業銀行	一九四〇年まで	五六・九×三八・三	阿智村	82
49	銃後奉公強化運動―護れ興亜の兵の家―	阪本政雄	長野県、恩賜財団軍人援護会長野県支部	一九四〇年	七七・一×五二・七	阿智村	113
	コラム3 繰り返される懸賞募集と光と影						
50	支那事変国債（陸軍兵、航空兵、海軍兵、看護婦の横顔）	加藤正	大蔵省	一九三九年	七六・一×五三・二	阿智村	36
51	支那事変貯蓄債券（中国人の少女を負ぶう日本兵）	高橋良一	大蔵省、日本勧業銀行	一九三九年	八九・三×六〇・三	阿智村	2
52	貯蓄実践運動 一億総動員	土屋華紅	大蔵省、道・府・県	一九四一年	七二・二×五一・〇	阿智村	46
	第四章◎女性と子供						
53	赤十字デー―国の華 忠と愛との赤十字―	近藤維男	日本赤十字社	一九三八年	七六・七×五三・八	阿智村	61
54	赤十字デー―戦線に銃後に愛の赤十字―		日本赤十字社	一九三九年	七五・八×五一・五	阿智村	39
55	支那事変国債（割烹着にたすき掛けの女性）		大蔵省	一九三九年	七七・〇×五三・〇	阿智村	37
56	支那事変国債―無駄を省いて国債報国―		大蔵省	一九四〇年	七六・一×五三・〇	阿智村	38
57	貯蓄スルダケ強クナルオ国モ家モ 230億貯蓄完遂へ	高橋春人	大蔵省、道・府・県	一九四二年	七二・三×五一・三	阿智村	45
58	小児保険 昭和六年十月一日から		名古屋逓信局	一九三一年	七五・九×五三・〇	阿智村	33
59	支那事変国債―ムダヅカヒセズ コクサイヲカヒマセウ―		大蔵省、逓信省	一九四〇年	七六・四×五二・八	阿智村	124
60	支那事変国債―胸に愛国手に国債―		大蔵省	一九四〇年	五四・一×三八・一	阿智村	93

コラム4　航空兵物語

No.	タイトル	著者	発行元	年	サイズ	所蔵	頁
61	海軍甲種飛行予科練習生募集		海軍省	一九四一年	七二・七×五一・四	阿智村	25
62	陸軍少年飛行兵		陸軍省	一九四三年	七二・七×五二・二	阿智村	106
63	優生結婚報国		厚生省	一九四一年	八六・〇×六〇・〇	ADMT 1999-350	
64	強く育てよ御国の為に	一陽	厚生省体力局	一九三九年	八一・〇×五九・五	阿智村	127
65	支那事変貯蓄債券報国債券（鉄棒する少年）	佐藤敬	情報局、航空局、大日本飛行協会	一九四〇年	九一・〇×五一・四	阿智村	5
66	九月二十日航空日——お父さんお母さんボクも空へやってください——		東京産業報国会立川支部	一九四二年頃	七三・六×五二・六	岐阜歴館 69-466	
67	比島決戦重大化す			一九四二年	五四・五×三八・〇	ADMT 1987-405	

第五章 ◆ 戦費調達のための貯蓄

No.	タイトル	著者	発行元	年	サイズ	所蔵	頁
68	湧き立つ感謝　燃え立つ援護——君のため何かをしまん若桜散ってかひある命なりせば——	岸信男	軍事保護院、恩賜財団軍人援護会	一九四二年	八一・六×五八・五	阿智村	132
69	支那事変国債（青地に並ぶ兵隊）	岸信男	大蔵省	一九三九年	七七・〇×五三・〇	阿智村	29
70	支那事変国債——此の一弾此の一枚！——		大蔵省、日本勧業銀行	一九四一年	七二・七×五一・〇	阿智村	24
71	支那事変貯蓄債券（紺地に折り紙の白い兜）	h.fujii	大蔵省、日本勧業銀行	一九三八年	六〇・六×六一・四	阿智村	6
72	貯蓄債券報国債券——一億が債券買って総進軍——		大蔵省、日本勧業銀行	一九四一年	八三・八×五八・七	阿智村	12
73	大東亜戦争国債——勝利だ戦費だ国債だ——		大蔵省、逓信省、日本銀行	一九四二年	七二・八×五〇・六	阿智村	78
74	大東亜戦争国債——体力！気力！貯蓄力！——	中原三吉（標語）	大蔵省	一九四二年	七二・七×五一・一	阿智村	20
75	貯蓄報国強調週間——貯蓄は身の為国の為——	片岡嘉量	大蔵省、国民精神総動員中央聯盟	一九三八年	七七・六×五三・四	阿智村	48
76	一億一心百億貯蓄		大蔵省	一九三九年	七六・八×五三・二	阿智村	77
77	貯蓄百二十億　興亜の力		大蔵省	一九四〇年	七六・八×五一・二	阿智村	60
78	支那事変貯蓄債券　国民貯蓄二百三十億円（落下傘部隊）		大蔵省、道・府・県	一九四二年	七二・七×五一・四	阿智村	72
79	230億の攻略目標（的に向かって突撃する兵士）		日本宣伝技術家協会　大蔵省、道・府・県	一九四二年	七二・六×五一・五	阿智村	58
80	我等は戦ふ！　貯蓄を頼む！　二三〇億円を築け		日本宣伝技術家協会　大蔵省、道・府・県	一九四二年	七二・四×五一・二	阿智村	62
81	二百世億貯蓄完遂へ　貯蓄する　撃つ！勝つ！築く！	大橋正	大蔵省、道・府・県	一九四二年	七二・三×五一・五	阿智村	26

番号	タイトル	作者	発行	年	サイズ	所蔵	頁
82	百二十億 貯蓄達成運動		大蔵省、道・府・県	一九四〇年	七六・八×五一・三	阿智村	73
83	ベルリン工業博覧会	ルートヴィッヒ・シュッテリン		一八九六年	九二・一×六五・〇	東近美 GD0160	
84	モン・サボン	ジャン・カルリュ		一九二五年			
85	健康週間		長野県	一九三九年頃	七七・〇×五三・〇	国会憲政 +10	
86	カール・マルクス没後五十周年記念 マルクス、エンゲルス、レーニン、スターリンの旗をより高く！	グスタフ・クルーツィス		一九三三年			
87	支那事変国債（青地に軍人、工員、女性、学生の横顔）	小畑六平	大蔵省	一九三九年	七七・三×五三・二	阿智村	66
88	支那事変貯蓄債券報国債券（戦車の隊列）		大蔵省、日本勧業銀行	一九四一年	五五・〇×三八・四	阿智村	83
89	労務動員 行け！人絹・ス・フ工場へ		厚生省、財団法人職業協会	一九三九年頃	七七・八×五一・八	阿智村	76
第六章◇節約と供出							
90	奉公米に感謝して一層節米致しませう		長野県	一九四〇年	五三・八×三八・六	阿智村	87
91	戦争生活を確立しませう 公停協を守れ!!		長野県翼賛壮年団	一九四二年以降	五四・五×三九・三	阿智村	98
92	活セ廃品		商工省	一九三八年	九〇・九×六〇・九	阿智村	7
93	金を政府へ売りませう 五月一日ヨリ実施		長野県	一九三九年	七八・三×五三・三	阿智村	28
94	金を政府へ総動員		長野県	一九三九年	七七・〇×五三・二	阿智村	79
95	鉄と銅出して勝ち抜け大東亜戦		長野県、戦時物資活用協会	一九四一年	七五・三×五〇・七	阿智村	70
96	鉄と銅出して米英撃滅へ		婦人会長野県支部、長野県翼賛壮年団本部、大日本青少年団、（財）戦時物資活用協会	一九四二年	七七・五×五四・一	阿智村	19
97	鉄と銅捧げて破れ包囲陣		大日本雄辯會講談社 キング編輯部	一九四一年	五三・七×七七・〇	阿智村	44
98	戦場に活かせ銃後の鉄と銅		長野県、大政翼賛会、戦時物資活用協会	一九四二年以降	三七・一×五一・二	阿智村	101
99	補助貨引換		長野県、大政翼賛会長野県支部、戦時物資活用協会	一九四二年	五四・四×三八・三	阿智村	95

コラム5　プロパガンダ・ポスターにおけるデザイン——翻案と写真——

154

No.	名称	作成・所蔵者等	年代	寸法	所蔵	頁
100	戦果に応へよ 金属回収	長野県、（社）中央物資活用協会	一九四三年	五三・五×三七・八	阿智村	94
101	第二回補助貨回収	長野県、長野県翼賛壮年団本部、大政翼賛会長野県支部、財団法人戦時物資活用協会	一九四二年頃	七五・八×五二・七	阿智村	111

コラム6 スクラップ・ブックより

No.	名称	作成・所蔵者等	年代	寸法	所蔵	頁
102	支那事変国債関係資料（スクラップ・ブック）	大蔵省		二六・九×二五・三	長野歴館	64
103	《支那事変国債》小冊子、絵葉書、煙草カード（スクラップ・ブックより）	大蔵省	一九三九年	小冊子一八・八×八・七 絵葉書一四・〇×九・〇 煙草カード六・七×三・七	長野歴館	
104	《支那事変国債》小冊子、絵葉書（スクラップ・ブックより）	大蔵省	一九三九年	小冊子一八・八×八・七 絵葉書一三・九×九・〇	長野歴館	
105	《支那事変国債 スコップを持つ兵士》（スクラップ・ブックより）	大蔵省	一九三九年	七七・三×五二・九	阿智村	
106	《支那事変国債（青地に軍人、工員、女性、学生の横顔）》と同柄の小冊子、絵葉書、煙草カード（スクラップ・ブックより）	大蔵省	一九三九年	小冊子一九・〇×八・七 絵葉書二〇・九・〇 煙草カード六・八×三・八	長野歴館	
107	《大東亜戦争国債—勝利だ戦費だ国債だー》の《セロハン・ポスター》と《立版古》（スクラップ・ブックより）	大蔵省、逓信省、日本銀行	一九四二年	右（男子）一八・三×六・八 左（女子）一八・〇×六・八	長野歴館	
107右	《立版古》拡大図	大蔵省、逓信省、日本銀行	一九四二年	上部分七・八×一八・二 下部分一一・五×一八・二	長野歴館	
107左	《セロハン・ポスター》拡大図	大蔵省、逓信省、日本銀行	一九四二年	一七・〇×一〇・七	長野歴館	
108	時間割（スクラップ・ブックより）	大蔵省	一九四〇年		長野歴館	
109	のし袋（スクラップ・ブックより）		一九四二年	三〇・五×一八・八	長野歴館	

第七章 ◇ 戦時期の長野県

No.	名称	作成・所蔵者等	年代	寸法	所蔵	頁
110	銃後副業並農村工業品共進会	長野県	一九三八年	七六・九×三四・九	阿智村	96
111	産繭壱千百万貫確保	長野県、長野県蚕糸業同盟会	一九三九年	七九・三×五五・二	阿智村	57
112	各種産業資金貸出 高利債借替	日本勧業銀行松本支店	一九三〇年代後半	七六・六×五三・一	阿智村	22
113	賞金壱万円 中央日本産繭競技大会	名古屋新聞社	一九三九年	三五・八×一五・五	岐阜歴館 69-476	
114	篤農青年選奨 賞金三千円提供	中部農村革新聯盟、新愛知新聞社	一九三九年	七六・九×五三・三	阿智村	63

No.	タイトル	発行元	年	サイズ	所蔵
115	繭代金を貯蓄へ 一億一心百二十億貯蓄	長野県	一九四〇年	五三・四×三八・五	ADMT 1987-885
116	長期戦下の養蚕報国 一葉の桑も残さず繭に!	日本中央蚕糸会	一九三八年	六二・九×四五・九	岐阜県歴史館 69-477
117	お国の為に足並そろへて! 養蚕報国貯金	全国養蚕業組合聯合会	一九四〇年	七七・〇×五三・〇	ADMT 1990-269
118	入学案内 上田蚕糸専門学校	上田蚕糸専門学校	一九三〇年代半ば	七八・〇×三四・〇	函館図書館 1944
119	木炭増産報国 三千六百万貫確保	国民精神総動員長野県本部	一九三八年	五三・六×三八・〇	ADMT 1990-243
120	軍用野菜を増産致しませう	長野県、長野県購買聯、長野県農会	一九三〇年代後半	七七・五×三五・五	ADMT 1990-247
121	往け若人! 北満の沃野へ!! 三四呂	長野県	一九四〇年頃	七五・九×五一・二	阿智村 126
122	恤兵明日ノ戦闘必勝ハ今日ノ力ヨリ 銃後篤志家恤兵金品寄附	松本聯隊区司令部	一九四一年	七八・七×五三・六	阿智村 67
123	恤兵金品寄附受付 銃後篤志家恤兵金品寄附	松本聯隊区司令部	一九四一年	七八・〇×五三・八	阿智村 49
124	恤兵金品使用経過	陸軍省	一九四一年	七九・〇×五四・一	阿智村 50
125	聖戦完遂 紀元二千六百年興亜報国運動	松本聯隊区司令部	一九四〇年	五三・七×三七・三	阿智村 80
126	羊毛供出たやすい愛国	陸軍製絨廠緬羊組合聯合会	一九四〇年以降	六九・二×五一・七	阿智村 69
127	羊毛はみんな勇士の防寒衣	陸軍製絨廠緬羊組合聯合会	一九四〇年以降	六九・一×五一・六	阿智村 116
128	産毛報国	陸軍製絨廠緬羊組合聯合会	一九四〇年以降	七九・四×五一・八	阿智村 52
129	おねりまつり	飯田市観光協会	一九三八年	九一・八×六一・八	阿智村 4
130	植樹祭 四月十五日 植栽に勤労奉仕	長野県、信濃山林会	一九四一年	五三・〇×三七・四	阿智村 99
131	興亜の礎 県会議員総選挙 選挙粛正 棄権防止	長野県	一九三九年	七七・五×五二・五	ADMT 1990-219
132	防犯報国 犯罪予防に協力致しませう	長野県刑事協会	一九三九年	五二・四×三八・四	ADMT 1990-220
133	防空防火協力一致	長野県	一九四〇年	七六・〇×五二・〇	立命館M 005005
134	第十回方面委員記念日	長野県社会事業協会、長野県方面委員聯盟	一九三七年	五四・〇×三八・五	国会憲政 5-11

No.	タイトル	著者/作成者	発行元	年	サイズ	所蔵
135	正しき計量伸びゆく日本　長期建設は計量の自覚から		松本市	一九三八年	九三・〇×三四・七	国会憲政 5-1
136	疎開に御協力を願ひます		東京都	一九四四年	七二・六×三四・七	阿智村 115
137	待たない空襲　待てない疎開　帝都の疎開に協力！		長野県	一九四四年	七二・二×五一・八	阿智村 21
第八章◇傷兵・遺家族						
138	名誉の負傷に変らぬ感謝　銃後後援強化週間	片岡嘉量	傷兵保護院、国民精神総動員中央聯盟	一九三八年	七七・〇×五三・八	阿智村 109
139	援護の光に輝く更正	日名子実三	恩賜財団軍人援護会長野県支部	一九三九年	九〇・七×六一・九	阿智村 11
140	仰げ忠魂護れよ遺族	片岡嘉量	厚生省	一九三九年	七三・三×五一・五	阿智村 30
141	誉の遺族へ挙国の援護	片岡嘉量	厚生省	一九三九年	七三・三×五一・五	阿智村 42
142	感謝で守れ勇士の遺族	大塚均	厚生省	一九三九年	七三・二×五一・五	阿智村
143	誉の家門に輝く記章	岸信男	軍事保護院	一九三九年	七四・一×五一・九	昭和館 11071001
144	毎朝家内揃って兵隊さん有難うを唱へその労苦を偲びませう		軍事保護院	一九四〇年	七七・二×五三・一	阿智村 56
145	湧き立つ感謝　燃え立つ援護（馬上の兵士）	田淵たか子	愛国婦人会、大日本国防婦人会、大日本聯合婦人会、大日本聯合女子青年団	一九四〇年	九二・〇×三一・五	阿智村 125
146	兵の家を護れ	松澤弘	軍事保護院、恩賜財団軍人援護会	一九四二年	八三・七×五八・八	阿智村 134
147	支那事変国債（債券をくわえた青い鳥）	大橋正	長野県	一九四二年	五二・九×三六・五	阿智村 86
コラム8　洗脳化計画——繰り返される報道と図案利用						
148	セロハンポスター270億貯蓄達成	土屋華紅	大蔵省	一九三八年	七六・三×五二・〇	阿智村 53
149	国を護った傷兵護れの絵葉書	和田三造	千葉県	一九四一年	一五〇・九・八	立命館M 05465
150	護れ興亜の兵の家の絵葉書	川端龍子	傷兵保護院、文部省	一九三八年		個人
151	三月十日（陸軍記念日）の絵葉書		軍事保護院	一九四〇年		個人
152	支那事変貯蓄債券貯蓄報国（青地に貯蓄報国の本）	陸軍省情報部	陸軍省	一九三九年	九〇・〇×六〇・八	大蔵省、日本勧業銀行
						阿智村 1

注　阿智村寄託の一三五点のうち、以下の十四点に関しては、同一図柄でサイズが異なるもの等、重複作品が存在する。このため、これらについては各作品の管理番号とサイズを記すことにした。【　】内の数字は管理番号を示す。

【11】援護の光に輝く更正…【15】九一・八×六一・九cm
【12】支那事変貯蓄債券報国債券―一億が債券買つて総進軍…【85】五四・二×三八・二cm
【20】大東亜戦争国債―体力！気力！貯蓄力！…【91】五一・八×三六・五
【27】支那事変国債―求めよ国債銃後の力…【100】五二・五×三七・〇cm
【38】支那事変国債―無駄を省いて国債報国…【103】五三・三×三七・八cm
【43】労務動員―集レ　輸出繊維工業へ…【75】七七・〇×五二・七cm
【54】支那事変国債（東南アジア上空を飛ぶ飛行機）…【81】五一・六×三六・二cm
【65】支那事変国債―戦線へ弾丸を！…【97】五三・五×三八・七cm
【71】支那事変国債―国債を買つて戦線へ弾丸を送りませう…【102】五一・三×三六・二cm
【89】横須賀海軍工廠工員募集…【90】五四・七×三八・八cm
【109】名誉の負傷に変らぬ感謝　銃後援護強化週間…【114】七七・四×五三・七cm
【130】護れ興亜の兵の家…【131】八七・〇×五九・二cm
【132】沸き立つ感謝　燃え立つ援護―君のため何かをしまん若桜散つてかひある命なりせば…【133】八一・八×五八・四cm
【134】沸き立つ感謝　燃え立つ援護（馬上の兵士）…【135】八四・二×五七・七cm

所蔵館略号一覧（五十音順）

阿智村………個人蔵（長野県阿智村寄託管理）
ＡＤＭＴ……アド・ミュージアム東京
岐阜歴館……岐阜市歴史博物館
国会憲政……国立国会図書館憲政資料室　岡田ポスターコレクション
昭和館………昭和館
東近美………東京国立近代美術館
長野歴館……長野県立歴史館
函館図館……函館市中央図書館
立命館Ｍ……立命館大学国際平和ミュージアム

158

阿智村寄託ポスター（複製品）貸付のご案内

阿智村役場協働活動推進課

長野県阿智村では、寄託された戦時中ポスター（以下、ポスター）を多くの方に知っていただくために複製品を作成し、アルミ・フレームに額装した状態で、貸付事業を行っています。展示や講演会等、様々な用途にご使用いただけます。詳しくは下記にお問い合せください。

● **お問い合せ先**

阿智村役場協働活動推進課　貸付担当者
TEL　〇二六五—四三—二三三〇（代）　FAX　〇二六五—四三—二三五一
〒三九五—〇三〇三　長野県下伊那郡阿智村駒場四八三
E-mail:kyodo@vill.achi.nagano.jp

● **形態**

フルカラー、A1判アルミ・フレーム入り（額装）　※一部A2判アルミ・フレーム入り（額装）のものもあります。

● **使用の申請から返却までの流れ**

・使用をご希望の方は「貸付申請書」を入手のうえ、必要なポスター番号（本書〈作品リスト〉最下部の管理番号を参照）を記入し、企画書と共に阿智村役場協働活動推進課貸付担当者にご送付ください。なお、「貸付申請書」の郵送をご希望の場合は、その旨を明記した書類と共に、返信用封筒を入れて、阿智村役場協働活動推進課貸付担当者にご送付ください。
・申請内容の審査を経て許可が下り次第、阿智村より貸付決定通知書、及び納付書を郵送しますので、指定先の口座に期限内に使用料をお納めください。納付確認後、複製品を着払いで申請者に宅配便にて発送します。
・「貸付申請書」の受付開始から、審査を経て複製品が申請者に送付されるまでには、二～三週間程度かかります。余裕を持った申請にご協力ください。
・使用終了後は、作品の所蔵先である熊谷元一写真童画館（〒三九五—〇三〇四　長野県下伊那郡阿智村智里三三二一—一　TEL&FAX　〇二六五—四三—四四三三）に、速やかにご返却ください。なお、返却作業に伴う費用は申請者負担としますが、宅配便の利用は可とします。

● **使用条件**

・貸付期間…最大一カ月（発送から返却完了まで）。
・使用料…原則一点一回、千円（税込）。
　※国および地方公共団体が主催する、教育、学術、文化に係わる事業の利用に関しては、審査の結果、使用料が減免される場合があります。詳しくは、阿智村役場協働活動推進課貸付担当者にお問い合わせください。
・その他…複製品をアルミ・フレームから取り出して閲覧・展示することはご遠慮ください。複製品やアルミ・フレームに破損、もしくは紛失が生じた場合は、費用弁済願います。

編著者略歴

田島奈都子（たじま・なつこ）

青梅市立美術館学芸員。
専門は近代日本のポスターを中心とするデザイン史。
主な著書・論文に『明治・大正・昭和お酒のグラフィティ──サカツ・コレクションの世界──』（国書刊行会、2006年）、「近代日本の美術界におけるポスターという存在」（『近代画説』第22号、2013年）、「印行名を用いたポスターの制作年代の特定方法について──精版印刷会社を例として──」（『大正イマジュリィ』No.10、2015年）などがある。

●協力者一覧

阿智村
原彰彦
＊
アド・ミュージアム東京
安城市歴史博物館
岐阜市歴史博物館
群馬県立文書館
国立印刷局　お札と切手の博物館
国立国会図書館
昭和館
DNPアートコミュニケーションズ
東京国立近代美術館
長野県立歴史館
一般社団法人 日本美術家連盟
函館市中央図書館
松本市文書館

満蒙開拓平和記念館
郵政博物館
立命館大学国際平和ミュージアム
＊
信濃毎日新聞
テレビ信州
＊
大橋正人
川端美波
川端龍太
岸井眞弓
髙橋透
馬目世母子
和田由貴夫

公益財団法人
ポーラ美術振興財団
POLA ART FOUNDATION

プロパガンダ・ポスターにみる日本(にっぽん)の戦争(せんそう)
135枚が映し出す真実

2016年7月15日　初版発行

編著者　田島奈都子
発行者　池嶋洋次
発行所　勉誠出版株式会社
　　　　〒101-0051　東京都千代田区神田神保町3-10-2
　　　　TEL：(03)5215-9021(代)　FAX：(03)5215-9025
〈出版詳細情報〉http://bensei.jp

組版・印刷・製本　ディグ
ブックデザイン　　志岐デザイン事務所（萩原 睦＋山本嗣也）
Ⓒ TAJIMA Natsuko 2016, Printed in Japan
ISBN978-4-585-27031-7　C0070

乱丁・落丁本はお取り替えいたします。定価はカバーに表示してあります。